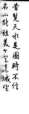

盡情瀏覽

100位中國畫家及其作品

100 Chinese Artists and Their Works

詩畫本一律，天工與清新

中國國畫向來以淺染深渲的水墨畫為主流，但其實它曾有一段色彩斑爛的時期。

直到唐朝王維開啓了「文人畫」先河，才逐漸形成日後文人以剩墨為主要顏料、以勾皴山林怪石為技法的中國國畫。

許汝紘暨編輯企劃小組——著

中國繪畫的
絕美詩意與超凡薈萃

中國繪畫的美學概念與迷人之處，完全不同於西洋繪畫直白、坦率的藝術美學。一枝墨筆、一觚清水，濃淡豔抹、清麗雅致、迤邐華滋、雄奇瑰麗，都在猶似鏡花水月，虛影寫意的創作方式中，自然流露其獨特卓絕、氣勢磅礡的的亙古韻味。

中國繪畫是個充滿詩意的藝術世界，《盡情瀏覽100位中國畫家及其作品》以時間為縱軸，以人物為橫軸，以經典作品為核心，精心挑選一百位影響中國繪畫歷史的大師及近兩百幅經典代表作品，縱跨魏晉南北朝、隋唐、宋、元、明、清以至近現代，全面性呈現名家薈萃、派別林立、風格獨絕的完整藝術源流與傳承風貌。

每一個時代都有其當代的人文風範與哲學脈絡，尤其是出自中國文人筆下的藝術風景，即便是臨摹之作，依然呈現其因歷史洗練下時代環境、心境情境、文學與哲學思維變化所誕生的不同詮釋況味。這本包羅宏富的中國繪畫賞析作品，以圖文並茂的敘述形式，讓您輕鬆品味歷代中國畫家的經典雋永作品，藉由畫作解析，進而瞭解其師承脈絡，以及中國繪畫在數度重要轉折點上，所象徵的歷史與文化意義。

—本書精選100位中國畫家，
看他們如何揮灑墨筆，連手推動瑰麗雄奇的中國千年美術巨輪

　　《盡情瀏覽100位中國畫家及其作品》，將為讀者展開一場中國繪畫藝術由傳統邁向現代的發展故事，看見中國三大畫類——人物、山水、花鳥畫的風貌變遷歷程；工筆、寫意交錯變化的炫麗；文人畫的來龍去脈，以及書卷氣質所形成藝術軌跡。《盡情瀏覽100位中國畫家及其作品》用將近兩百幅大師筆下的傳世珍品，讓您輕鬆走進中國的繪畫藝術世界，細細觀賞那一頁頁豐富多姿的中國千年繪畫史。

　　生活當中不能缺少的美好事物，包括：藝術、音樂和文學，它們之間息息相關，交錯發展，藉著閱讀、賞析、傾聽、旅行、經驗交換、用心思索，將形成一種屬於個人的生活態度，其中包含了涵養與品味、哲學思維與人生觀。期待您能在浩瀚的中國繪畫藝術，找到屬於您的生活況味。

<div align="right">

華滋出版總編輯

許汝紘

</div>

目錄

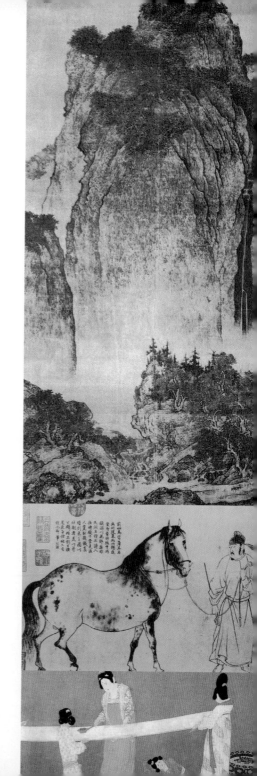

顧愷之 | 345～406

　　字長康，小字虎頭，江蘇無錫人。他出身官宦家庭，幼時秉承家學，多才多藝，尤工丹青，有「才絕、畫絕、癡絕」三絕之名，是東晉成就卓著的畫家和早期繪畫理論家。他的繪畫非常重視傳神，尤其注重眼神的描繪，一生畫過許多人物肖像畫，都完善地表現了人物的風采。顧愷之有三篇畫論——〈論畫〉、〈摹拓妙法〉、〈畫雲臺山記〉，是關於繪畫評論、美學追求、繪畫技法的總結，中心思想是「傳神」論和「遷想妙得」的意境追求。他的用筆和漢

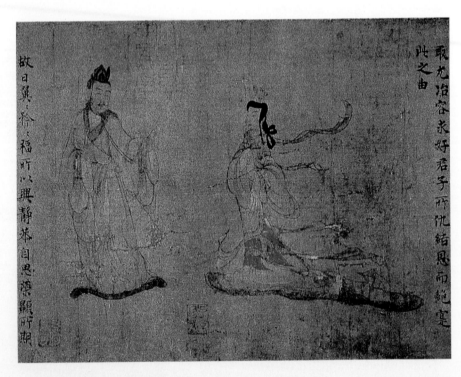

《〈女史箴〉圖》（局部）：這是根據西晉張華諷諫賈后宣揚女德的〈女史箴〉所作。作品原分十二段，前三段已佚，現存九段。

畫有著一脈相承的關聯——在漢畫基礎上進行了秩序上的梳理，使衣袍和人的情緒融合在一起，透過袍袖、帔帛的飄飛，體現人物的心理和感情，同時增加了畫面的節奏律動感。此外，他改變了漢魏繪畫先塗形色後勾線的畫法，而是先勾輪廓後著色。東晉的繪畫處在「尚韻」階段，因此在形、色方面不刻意追求，而是追求鼓動飛揚的神韻，顧愷之的繪畫就是傑出的代表，後世將他與南朝的陸探微、張僧繇合稱為「六朝三傑」。

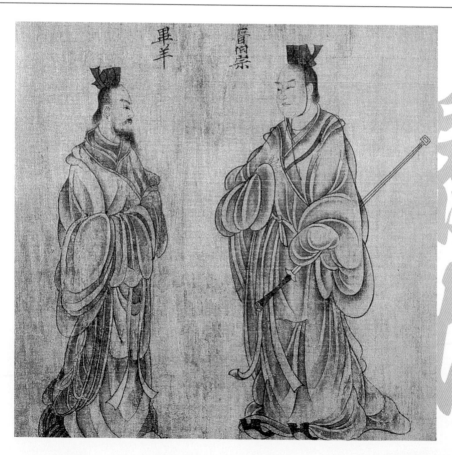

《列女仁智圖》（局部）：依據漢代劉向《仁智傳》內容創作，繪有深謀遠慮的婦女四十九人，現僅存二十八人。

據《歷代名畫記》，展子虔係渤海人，歷北齊、北周，至隋代。他以畫人物車馬聞名，是一種「描法甚細，隨以色暈開」的畫法，人物面部神采栩栩如生，意志俱足，可惜作品多已散佚無存，現存者只有一幅山水畫《遊春圖》。《遊春圖》是勾線敷彩的青綠畫法——以礦物質顏料赭石打底，然後再敷以石青、石綠，追求一種富麗堂皇的效果。從畫面上看，峰巒重疊，前後遠近分明，湖面寬闊、輕舟蕩漾，已有「咫尺千里之趣」。唐代以前各種皴法還沒有

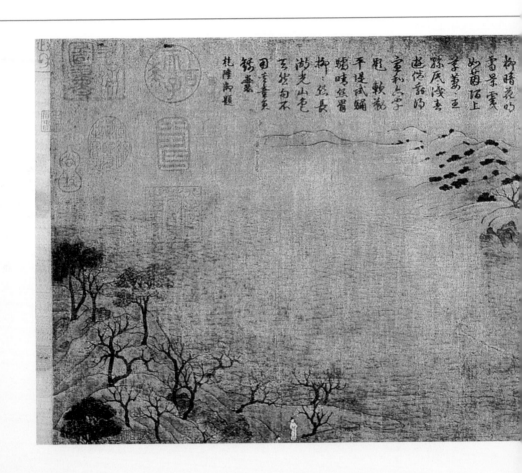

總結成形，山上遠樹之點完全是為狀樹之貌，和宋元以後各種「混點」樹法差距很大，這說明此時山水畫還未完全成熟，尚待日後進一步的發展。因此，展子虔的《遊春圖》於中國美術史上有著劃時代的意義，在構圖、用筆、用墨、用色等諸多方面構建了基礎骨架，找到了適合中國文化發展的山水畫一般模式。中國畫的所謂「南宗」、「北宗」，都從這裡流變而成，從《遊春圖》中，不難窺見中國山水畫成熟的曙光。

《遊春圖》：現由北京故宮博物院收藏。圖中以全景方式展現了廣闊的山水場景，展示出一幅杏花初綻、春風習習的遊春畫面。

 | 閻立本 | 約601~673

雍州萬年（今陝西臨潼縣東北）人，官至右丞相。初從父親閻毗學丹青之法，後學張僧繇、鄭法士而「青出於藍」。在唐代，畫家的地位不高，當時的閻立本雖然身居要職，卻以繪畫顯名於眾，人們把他與立功沙場的左相姜恪做了比較，稱「左相宣威沙場，右相馳譽丹青」。唐朝道、釋人物畫極為盛行，佛教美術受西方影響，西方美術重體量，衣褶順結構而行，表現的是形體，只有衣褶而無衣紋，此外，佛教美術有一定的樣式，就是把佛放在高大而中心的

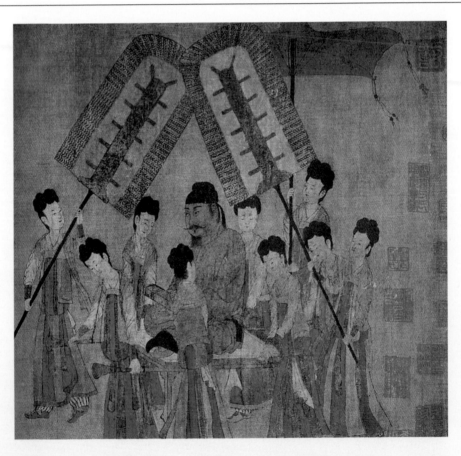

《步輦圖》：絹本橫卷，後人摹本。此圖描繪唐太宗接見吐蕃使者祿東贊的情景，圖中人物身分和性格生動鮮明。

地位；唐代受佛教美術的影響，人物畫的衣紋也開始按形體結構而行，鼓脹飛揚的綢服已失去焦點，畫家往往把注意力集中到了人物的動作、表情上，也把主要人物和帝王放在中心突出地位，甚至把陪襯人物縮小來突出重點，在閻立本的《步輦圖》及《歷代帝王圖》中就可以體會到這些。閻立本的繪畫是在各種因素相互作用中產生的，有成就卓絕的一面，也有匠作之氣的一面，這是唐代複雜的文化相互對抗、融合的表現，也是文化發展中的表現。

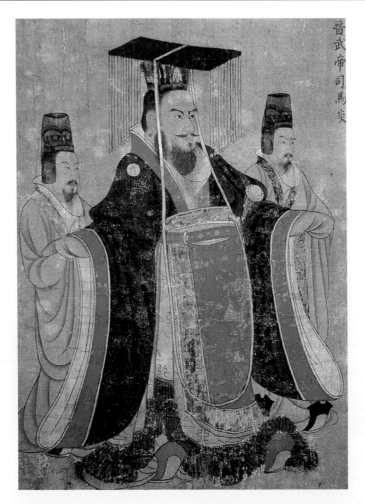

晉武帝司馬炎

《歷代帝王圖》（局部）：透過人物服飾、器物及坐立的姿態來表現人物性格，並注重面部特徵，可以代表閻立本在肖像畫方面的最高水準。

李昭道 | 生卒年不詳

　　在中國繪畫發展時期的唐代，出現了兩位以「金碧山水」畫聞名於世的父子畫家，即李思訓及李昭道，因李思訓曾官拜左武衛大將軍，所以有「大李將軍」和「小李將軍」之稱。但真正促使李昭道在繪畫藝術上產生質變的人，卻是唐代「畫聖」吳道子。李昭道以敏銳的藝術眼光，把吳道子按形體結構行筆的方法用到了山水畫中，改變了「青綠山水」用色打底的技法，他以淡墨打底，並以墨色分出山體的陰陽向背，這樣既可以墨顯色，增加色彩對比，又不

失墨韻的深厚；從相傳為李昭道所繪的《明皇幸蜀圖》中，可以領會到他所創造的藝術特色，圖中山勢突兀，白雲出岫，山石勾勒雖無皴法，但山勢轉折已很生動，是一幅可以代表李昭道繪畫水準的佳作。美術史上說李昭道完成了繪畫的「山水之變」，並非否定李思訓在山水畫上的地位，李昭道正是在父親的基礎上完成了大業；是在父親量的積累上和吳道子質的促進下，才佔據了美術史上的重要地位。

《明皇幸蜀圖》：一隊騎旅自右側山間穿出，前方一騎者著紅衣乘三花黑馬正待過橋，騎者可能是唐明皇，馬見小橋，作徘徊不進狀。

吳道子 約58～760

又名道玄，河南禹縣人，世稱「百代畫聖」，民間畫師奉為「祖師」，故又稱吳道君。吳道子的人物畫有兩種風格，一種如唐初用筆細膩、敷色豔麗；一種是他自己獨創的，用筆富於頓挫有致、著色淺淡的風格，還有一種叫「白畫」的畫風，開宋代「白描」之先。他的另一個貢獻是，把表現身體結構的畫法引入山水畫創作，推翻山水畫只能用平面山形堆磊推遠的方法，又把淡著色或淡墨暈染的畫法用在山水畫上，使山水畫從此有了筆墨的韻味。

《送子天王圖》（局部）：此圖相傳為吳道子所作。從中已能感受到用筆的變化多端、黑白的對比、動靜的呼應。

王維 699~761

　　字摩詰，原籍太原，官至尚書右丞，世稱王右丞，晚年在陝西輞川的「藍田別墅」過著隱居生活。董其昌說他「始用渲淡，一變鉤斫之法」，點明了王維的繪畫風格：用黑與白的對比來表現墨裡乾坤。明代畫家董其昌以禪論畫，把王維的藝術追求和生活方式，提升為中國文人理想的人格境界。王維從表現山水外在面貌，發展到表現文人內心世界，成為文人最好的情感宣洩途徑，致「文人畫」成為唐宋以下的繪畫主流。

《山陰圖》（局部）：王維的代表作有《江山雪霽圖》、《山陰圖》等，但大多是摹本，後世只能根據這些摹本遺留下來體會他的畫風。

 張萱 │ 生卒年不詳

　　京兆（今陝西西安）人，是開元年間（713～741）的宮廷畫家。朱景玄《唐朝名畫錄》說他以「畫貴公子、鞍馬、屏幛、宮苑、仕女，名冠於時」。唐代早期人物畫，動作直立、呆板，有匠作勉強之感。張萱正是在這些方面有所發展，他的人物畫衣紋走向既表現形體、又和動作天衣無縫，生動自然，他還把人物畫色彩推上了一個高潮，追求富麗堂皇的貴族之氣，用色厚實細膩，強調色彩的對比。由於色彩濃重，有時把人物墨線都給遮住了，所以他常用墨

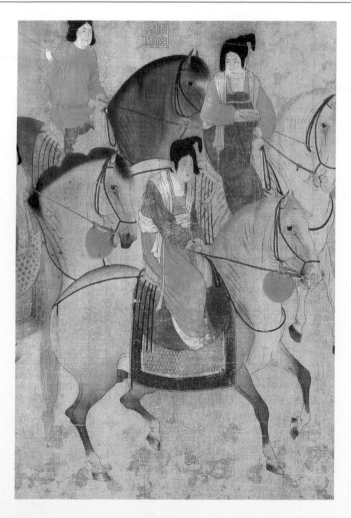

《虢國夫人遊春圖》（局部）：此作品最大的特色是不依任何背景，僅以人物的動作、馬的跑動和色彩的運用，就把春天的氣息表現出來。

和色複勾一次衣紋，以使畫面醒目。張萱在畫兒童方面的成績尤其斐然。畫兒童一直是繪畫中的難題，一般所作，不是身小而貌壯，就是類似於婦人，很難抓住特徵。由於張萱有著超凡細緻的觀察能力，筆下的兒童天真可愛，是其他畫者所難以達到的境界。這一點我們可從《搗練圖》中，體會到箇中意味。張萱的另一幅作品《虢國夫人遊春圖》，描寫的是楊貴妃姐妹三月三遊春的場景，畫面馬步輕快，人的形態、儀容，都符合郊遊的主題。

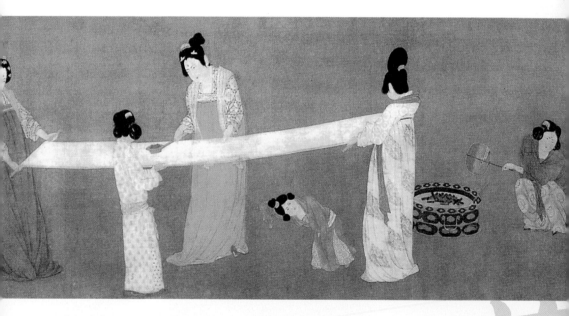

《搗練圖》（局部）：橫絹本設色，三組動態徐緩、儀態嫻靜的婦人，各自完整而又相互呼應，刻劃入微，生動傳神。

周昉 生卒年不詳

陝西西安人，先後任越州、宣州的長史。周昉的繪畫吸收了張萱的富麗色彩，但一改用色過重而產生的「粉氣」，施色減弱、捨棄了色遮墨線而後複筆重勾的方法，始終保持用筆的完整性。用色不遮墨線，既能體現用筆的力度，又不失色彩豔麗。他所創造的「水月觀音」，形象端莊、風格華麗，成為唐代佛教繪畫流行的標準，被後世譽稱為「周家樣」而載入史冊。代表作有《簪花仕女圖》，概括地描寫了貴族婦女的閒逸生活，以及內心深處幽怨、無聊的精

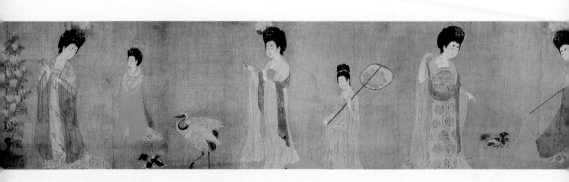

《簪花仕女圖》：此圖橫絹本設色，除了繪製人物外，還描繪玉蘭、仙鶴、小狗，為後人瞭解唐代花鳥畫的發展提供了絕佳的參考。

神狀態。《揮扇仕女圖》是另一幅代表作,描寫漢成帝時班婕妤失寵,供養太后於長信宮,遂托辭於紈扇、作怨詩以自傷悼的情狀。此後,「秋風紈扇」便經常出現於詩中、畫中,表現宮中女子被遺棄的愁怨心理。周昉在美術史上的貢獻,是在張萱畫風的基礎上,建立了具有中國特色的工筆重彩人物畫標準樣式,成為工筆重彩人物畫不可逾越的高峰。

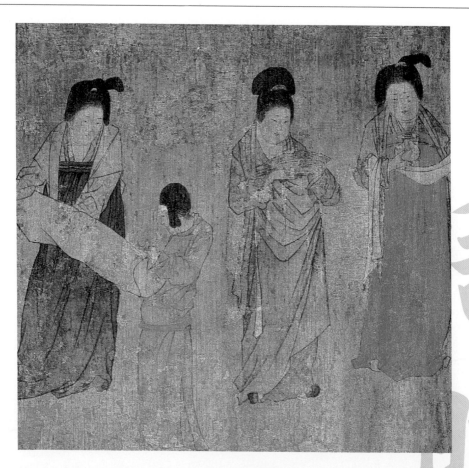

《揮扇仕女圖》(局部):全圖十三個人物,分為獨坐、撫琴、對鏡、刺繡、倚桐等情節,把宮女們的失意、怨愁表現得淋漓盡致。

荊浩 生卒年不詳

字浩然，自號洪谷子，生於唐末，卒於五代初梁，山西沁水人，是一位博通經史的士大夫。唐末五代天下紛亂，有許多畫家隱跡山林，殷殷情意傾注毫端，用書之所剩的墨色，勾勒風林霧岩，本是聊以自慰，無意間卻使「水墨山水」畫臻於成熟，其中貢獻最大者就是荊浩。荊浩擅畫「雲中山頂」，能表達出「四面峻厚」的氣勢，並且「筆」、「墨」並重，把「墨」單獨提出來，與「筆」並列，足證「筆墨」到了五代已成為中國繪畫的重要工具。雖然提出

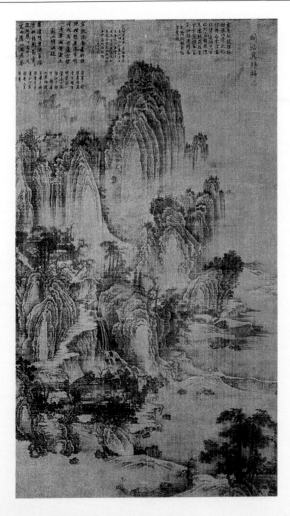

《匡廬圖》：相傳為荊浩所作。全景式構圖，樹木山石勾皴渲漬，多以短筆直擦，有如釘頭，著力表現天地的壯闊和大自然造化雄偉之美。

22

「筆墨」並重，但荊浩卻又提出了「忘筆墨而有真景」的論斷，這才是「筆墨」的真正要義，他沒有局限於「筆墨」之中，明白「筆墨」只是一種手段、工具，而不是目的。荊浩的《筆法記》，在美術史上也具有重要的地位，他發展了前人的理論，提出「六要」，把謝赫的「六法」向前推進了一步，把原來主要針對人物畫的理論，轉換成針對山水畫，使理論具體化，具有可操作性。他提出的「筆墨」概念深入人心，以致此後成為可概括中國畫的名詞。

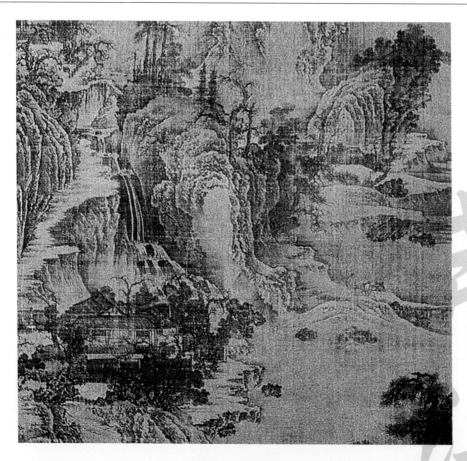

《匡廬圖》(局部)：畫中的高山峻嶺被後人評為「群峰巉屼，如芙蓉初綻。」

關仝 | 生卒年不詳

陝西西安人，師法荊浩畫山水，至晚年筆力活潑，有「出藍」之譽。關仝的山水多描寫北方關陝一帶的林木山川，尤愛畫秋山寒林、村居野渡、溪橋山驛等。他筆下的山水，特別著力刻畫山石樹木的形質。代表作品《關山行旅圖》係絹本水墨，圖裡怪岩巨峰突兀雲天，氣勢偉岸，山中流水成溪、雲霧繚繞，山岩大小有主賓揖讓，山下有野村茅店、柴橋連岸，並有人來人往，雜以雞犬馬驢。《秋山晚翠圖》是關仝的另一作品，此圖以萬刃群峰擁立畫面，幾

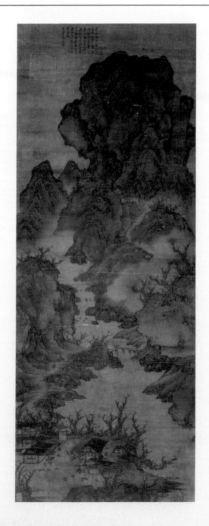

《關山行旅圖》：畫中山岩輪廓用筆有粗細提按和皴擦，以水墨漬染分出陰陽向背，北方山水的雄壯之勢昭然於表。

疊細泉順岩而下，近景幾株雜木落葉正黃，交代了秋天季節，岩邊有棧道拾階而上，遠處有剎頂露出，看來表現的是秋山問道之類的內容。明代王世貞《藝苑卮言》評述山水畫的發展，提出「大小李一變也，荊、關、董、巨又一變也」的觀點，足以證明荊浩、關仝對後世山水的影響，荊、關以自己的繪畫作品和繪畫理論，上接晉、宋、隋、唐，下開五代以後中國山水畫的新局面，至今對山水畫創作仍然深具影響力。

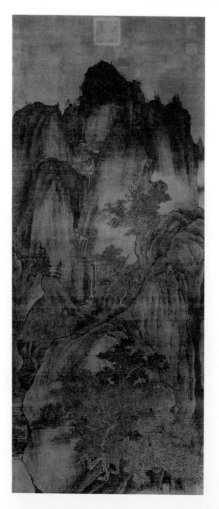

《秋山晚翠圖》：畫面有壅塞之感，作者在中景以雲霧虛之，盡量使群峰有靈動之勢。整幅山水把北方秋季的蕭瑟之氣表現得神完氣足。

董源 | 生卒年不詳

　　字叔達，鍾陵（今江西進賢西北）人，南唐中主時任北苑副使，俗稱「董北苑」，善畫山水，兼工畫龍、牛及鍾馗，也擅長人物畫。董源的山水畫有兩種風格，一種是李思訓畫風的青綠山水，一種是王維畫風的水墨山水。他以水墨山水為體、青綠山水為用；以墨為裡、以色為表，吸收兩家優點並透過對大自然的細緻觀察，創立了和北方山水畫風迥異的南派山水，並促使中國山水畫發展進入了又一次的轉變時期，為後世畫壇開闢了新的蹊徑。董源所繪山水，

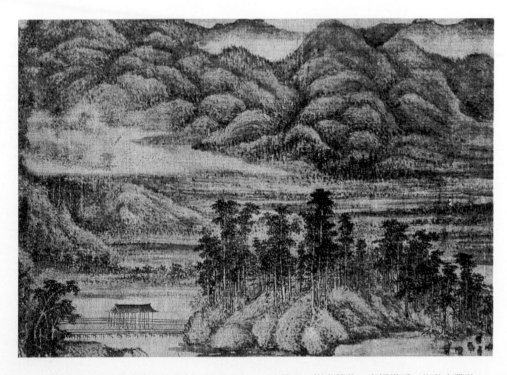

《夏山圖卷》：圖中畫平遠景象，群巒丘崗、洲渚煙汀、樹木蔥蘢、廊橋橫溪，把草木豐茂的江南景色表現得淋漓盡致。

多以橫卷形式，描繪草木繁茂的江南丘陵山景，用濃淡相宜的圓潤之筆，皴山勾樹，筆觸形似披麻，山頂多作礬石，其上點以焦墨苔點，所勾皴筆層層積染、所點苔點濃淡相疊，層次參差而又渾然。董源開創的江南畫派，成為後世文人畫標準法式，然而其在山水畫地位的確立，與宋代沈括、米芾的發現和宣揚是分不開的。元代黃子久把董源尊為山水之冠，到了明朝，董其昌稱董源山水為「無上神品、天下第一」，使董源在山水畫壇無與倫比的地位更加穩固。

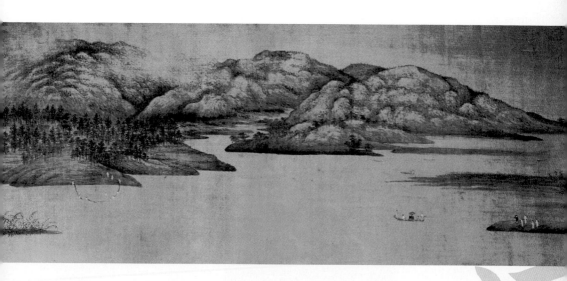

《瀟湘圖卷》：畫名《瀟湘圖》，為明代董其昌所取，係依據「洞庭張樂地，瀟湘帝子遊」詩句而題。

 # 巨　然 生卒年不詳

　　江寧（今江蘇南京）人，活動於五代、宋初。巨然師法董源，更把董源風
格向前推進了一步。沈括《圖畫歌》云：「江南董源僧巨然，淡墨輕嵐為一
體。」這也是「董巨」合稱的由來。巨然的畫法和董源差不多，也以溫潤之筆
作皴法，以濃焦墨點點苔，整個山水給人煙雲溫潤、平淡天真的感覺。但他還
是有著自己的風格，他很少畫平遠山水、江岸沙渚，而是變橫為豎，以高山大
嶺、重巒疊嶂、叢林層崖為主，變山頂小礬頭為大礬頭，林麓間多用卵石，整

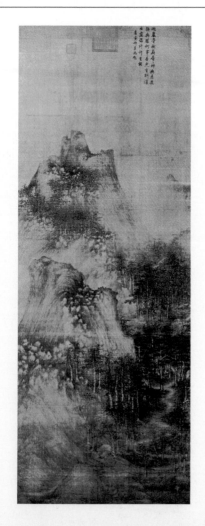

《層崖叢樹圖》：藏於臺北故宮
博物院，全圖皴法若有若無，山
上礬石閃閃泛光。此畫意境幽深
淡遠，可稱為水墨山水傑作。

個畫面山川深厚、草木華滋,比董源山水更加秀潤可人。

　　水墨山水獨立,北方由「荊關」開先河,但北方多是立峰岩石,用筆只能從上往下豎拖,不便毛筆趣味施展;南方山水多一巒半崗,筆墨可游離物形,著意自身品位,文心可寄其中,加以「董巨」山水畫中已有皴法出現──所謂皴法,即以書之所剩為皴──因此文人書家易介入繪事,這也許是「董巨」畫風名響文人階層的另一原因。

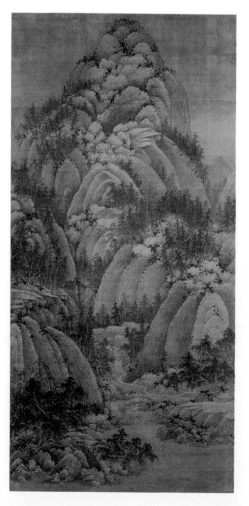

《秋山問道圖》:現藏臺北故宮博物院,整個畫面以「長披麻」為主,「短披麻」為輔的濃淡、乾溼用筆為之。

石恪 生卒年不詳

字子專，成都人，大約活動於五代、宋初。史籍評論石恪人怪、詩怪，畫亦怪。他處世不合時流，常諷議時風，並剛性不羈、玩世不恭。流世作品只有《二祖調心圖》，但確為真跡與否，學術界還沒取得一致意見。石恪的人物畫，正好和貫休的人物畫形成對比、呼應關係。貫休是追求細勁用筆的變化和水墨暈染的玄淡，以及形的誇張；而石恪是以豪放的粗筆、潑墨，追求水墨淋漓的效果。一個以筆勝、一個以墨顯；一個用線、一個用面；一個細緻、一個

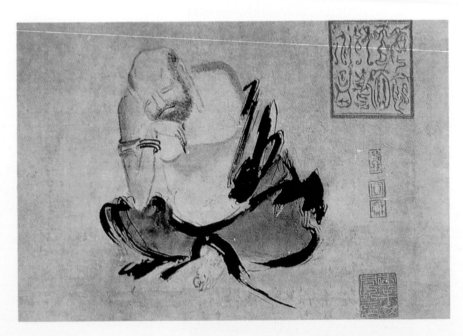

《二祖調心圖》之一：現藏日本東京國立博物館，半熟紙與狼毫筆所呈現的破筆淡墨的效果，掩映著大筆大墨的純正寫意精神。

粗放。他們各以自己的方式，表達出共同的禪學境界，而石恪的大寫意更符合禪機妙理的表達。普世對貫休與石恪藝術價值的認識，不是在古代，而是在近現代，這期間差不多經歷了一千多年。這是一個值得研究的問題，是我們的審美趣味改變才認識他們，還是我們的藝術水準下降才和他們息息相通？當代許多畫家學習研究貫休、石恪，但真正成績卓然者幾乎沒有。不管怎樣，貫休、石恪仍持續影響著後世的畫家。

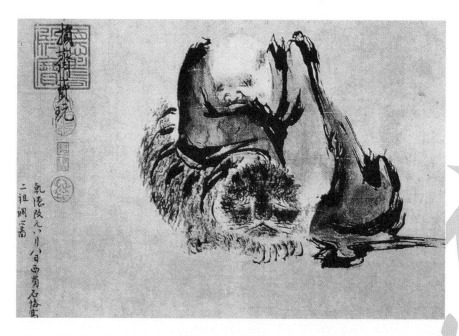

《二祖調心圖》之二：眉目的精勾細點與衣袍的狂草疾書之間形成強烈對比，淋漓盡致地體現了寫意畫捨形求意、捨表求神的精神。

字德隱，本姓姜，婺州蘭溪（今浙江）人，擅畫佛像、人物，尤以羅漢著稱於世，草書也很有名，時人將他比之為懷素和尚，稱其書法為「姜體」。在當時不被欣賞，到了明代才漸被人所認識。有學者說，貫休的畫法是由晚唐時吳越、西蜀兩地的「潑墨山水」發展而來，講究墨暈變化和筆法粗放，而不是細線勾勒的形式，由於潑墨的形態難以描摹，於是變成細線勾勒的樣式。這個問題的研究，應把它放進美術發展進程當中，才可能解決。

《十六羅漢圖‧迦諾迦》：現藏日本皇宮內廳，此圖以極度誇張變形的手法，著力表現超世絕塵的胡相異貌。用筆持勁，線條詭異飛動，曲繞方折，形象極盡誇張之致。以墨渲染，分出陰陽起伏，把岩石作為形象整體來考慮，既渾然一體，又有立體感，把古代僧眾「苦修」的精神氣質表現得很生動。

字要叔，四川成都人，十三歲起跟隨刁光胤學畫花鳥竹石，並師從滕昌、孫位等諸家。據《宣和畫譜》記載，「凡山花野草，幽禽異獸，溪岸江島，釣艇古槎，莫不精絕」。黃筌花鳥畫的功績，是使花鳥畫成為獨立的畫科。他的花鳥畫，多用細勁淡筆勾勒，然後淡墨渲染打底，再敷以重彩，即「雙勾填彩」法。這種畫法就是盛唐時張萱的「工筆重彩」人物畫法的濃縮，再加上黃筌所繪皆宮廷苑囿之花鳥，因而有「黃家富貴」之評。

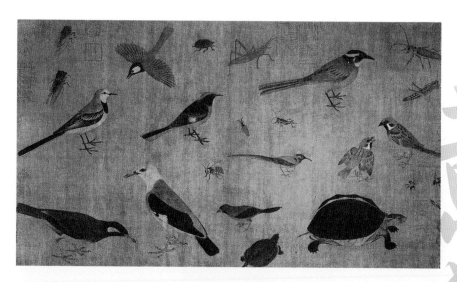

《珍禽圖》：圖中畫有臘嘴、麻雀，還有蚱蜢、蟬等許多昆蟲，畫得十分生動細緻，尤其那展翅張嘴的小麻雀，似在振翅乞食，幾隻昆蟲也畫得輕巧雅緻。

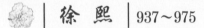

徐 熙 937~975

人稱「江南處士」或「江南布衣」，五代南唐江寧（今南京）人，專精花木、禽魚、蔬果。其畫無所師承，全靠腹飽經史、寓興開放的才華描寫野花汀草的逸淡之情。他的畫風不追時流，不繪宮廷苑囿的名卉珍禽，視野專注重於野趣逸興，所作花鳥質樸簡練，是「落墨為格，雜彩敷之」的一種畫法，用筆略粗、濃淡墨暈染，然後淡彩敷色。徐熙不僅勤於觀察萬物情態，更有高度的表現能力。據記載，李煜降宋時攜去一幅徐熙所繪《石榴圖》，圖中畫果實百

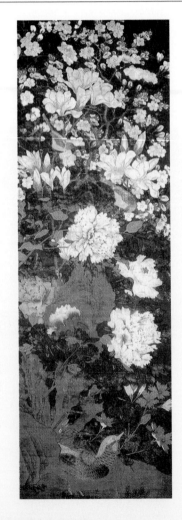

《玉堂富貴圖》：現藏臺北故宮博物院。相傳為徐熙所作。整個畫面一片爛漫氣象，用筆稍顯粗略，用色不是很重，能領略到徐家風範。

多個，構圖奇偉，筆力豪放。宋太宗見之，嗟歎曰：「花果之妙，吾獨知有熙矣！」並把此圖遍示諸畫師，要他們以此圖作為創作樣本，可見當時徐熙畫風對畫院也有很大影響。徐熙的孫子徐崇嗣，秉承家學，又創「沒骨」花卉畫法，使花鳥畫別開生面。這種畫法是不用墨線勾勒，直接落色、落墨，為寫意沒骨畫的發展埋下了伏筆。「黃家富貴、徐熙野逸」和「徐黃異體」的提出，實際上是風格的判斷，是審美追求不同的結果，也是成熟的象徵。

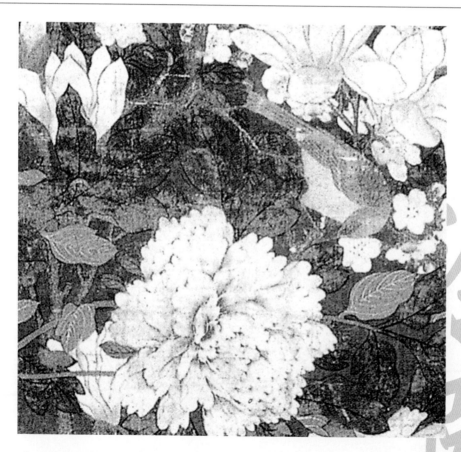

《玉堂富貴圖》（局部）

顧閎中 907～960

　　五代南唐時的著名人物畫家。關於他的生平事跡，史籍記載極少，《宣和畫譜》中載：「顧閎中江南人也，事偽主李氏為待詔，善畫，獨見於人物。」後世記評，也多依此為據。但是他所作的《韓熙載夜宴圖》卻在許多典籍中被提及，可以說是人因畫傳了。《韓熙載夜宴圖》整個畫面充斥著一種矛盾的對比。有紙醉金迷的及時行樂，也有對生命前途的失望和憂慮；既有熱烈的氣氛，又有清冷的黯然。圖中除了典型概括伎女形象之外，其餘男子都是現實中

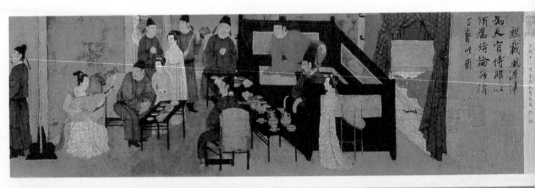

人物，如此多真實人物集於一幅圖畫之中，可謂是前無古人的創舉。在用筆、用色上，它有明顯的張萱、周昉遺風，但張、周兩人的畫風，是用線的結構穿插來表現身體形態，再敷以遮線或不遮線的色彩，盡量保持相對平面圓渾的體積感；顧閎中在用線方面，是強化用筆的力度、轉折頓挫，加強用筆在造型中的主幹作用；敷色配合用筆，並順著衣紋染以深色，突出體積感，臉部也順結構染出明暗，是工筆人物畫的一大進展。

《韓熙載夜宴圖》：絹本設色，採用分段敘事的長卷形式，分聽樂、觀舞、休息、清吹、送別五段情節。每段以屏風、床榻等物相隔，使每段既相聯繫又相對獨立。這種手法比前人有所進步。

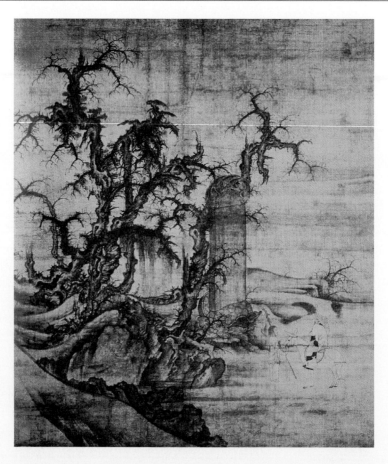

李成 919~967

字咸熙，其祖上是唐代的皇族宗室，世居長安，自幼博涉經史，愛好賦詩，喜彈琴下棋，尤好飲酒；對他來說，繪畫是一種精神所寄的需要，而不是為了以畫求名。李成師法荊浩、關仝，在繪畫技法方面已有深厚功底，基於此上，又師法身邊自然妙理。李成畫石用自創的「卷雲皴」法，圓潤深厚，寫樹用筆勁挺，寫枝如蟹爪一般，世稱「蟹爪式」，用筆不輕不重、筆活墨潤，富於微妙變化。此外，他對自然氣象觀察非常細緻，發現由於空氣、霧氣等原

《讀碑窠石圖》：現藏日本大阪市立美術館。石碑左右有幾株蒼勁古樹，枯梢老槎、多節盤曲，意境蕭疏清寂，可體會李成畫風意味。

因，使山川樹木有近濃遠淡的感覺，他將觀察所得也運用於創作當中。按這種方式畫山水，就要考慮物理的遠近虛實關係，遠景只能用淡墨，近景受光部也只能用淡墨，這是一種素描味道的山水畫，在古代山水畫作品中，素描成分最多的就是李成的山水。這正是李成「惜墨如金」的原因所在，所以也有「李成之筆，近視如千里之遠」的評論。李成畫派在當時影響極大，郭熙、許道寧都被列入此派，以致有「齊魯之士，惟摹營丘」之說。

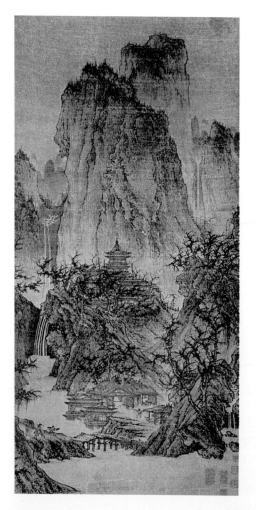

《晴巒蕭寺圖》：現藏美國納爾遜美術館。畫面上半部兩座高峰重疊，左右山峰低小淡遠。此圖為李成所作與否尚無定論，但它最和李家畫風相接近，觀者細加體會便知。

范寬 | 生卒年不詳

　　字中立，北宋華原（今陝西耀縣）人。范寬山水畫的突出特點是雄壯渾厚，有威猛之勢，所畫崇山峻嶺，多以頂天立地的章法表現雄偉壯觀的氣勢，又用碎如雨點的堅實皴法皴出富有質感的山岩，山頂畫以叢生的密林，成功地表現出北方山水的特徵，被譽為「得山之骨，與山傳神」的能手。綜觀范寬作品，構圖上多以主峰佔滿畫面，在主峰邊側用遠山組成能把視線引出畫面的趨勢線，使人的視線有出路。他用筆蒼勁，有如南陽石刻漢畫所刻之線，這是他

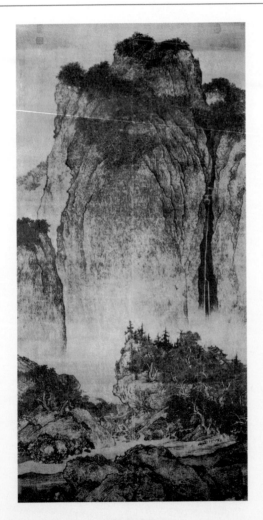

《溪山行旅圖》：現藏臺北故宮博物院。圖中繪一座大山聳峙，雄渾蒼莽，筆法勁健、渾厚，主峰以「雨點皴」為之，岩石質感極強，難怪明代董其昌把此畫評為「宋畫第一」。

著筆持勁，另外則是因為畫在粗紋帛絹上，用筆如不提按有力，絹就不吃筆墨，而使畫面浮滑輕飄。用墨方面則層層皴擦、反覆渲染，以求內在的豐富和深厚。在空間深度處理方面，他不求近濃遠淡，而是用山石結構線穿插和山形輪廓線前後來決定遠近，為了不使小的變化破壞整體效果，他所畫的主峰都是整個山體連在一起，中間不斷開。如此，可把變化控制在整體內。求小變化，不求大變化，這樣才能使畫面山勢逼人，氣壯山河。

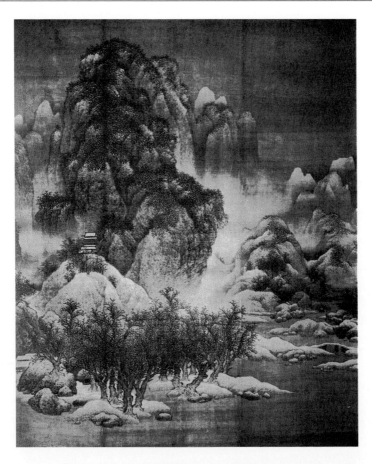

《雪景寒林圖》：藏於天津市藝術博物館。圖中主峰形如初綻蓮蕾，山勢奇突、疏林密布、枝芒森森、寒霧依山，一派北國風光。

蘇軾 | 1037～1101

　　字子瞻，號東坡居士，謚文忠，四川眉山人，以墨竹稱絕於世，畫法受文同影響。蘇軾在繪畫領域影響最大的，當屬他的繪畫理論，他的「論畫以形似，見與兒童鄰。賦詩必此詩，定知非詩人。詩畫本一律，天工與清新」，不以形似與否論長短，主要著重於物的神氣、人的意氣傳達，以及追求詩情畫意的有機表達和清新的境界。這是繼承唐代王維的思想，把詩中有畫、畫中有詩融合在一起，並轉入「花木竹石」之中，表達詩的情意。

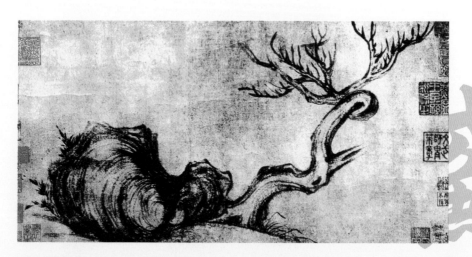

《古木怪石圖》：現藏日本永青文庫。圖繪古木怪石，恣意用筆、著墨不多，不求形似，具超遠的詩意。

文同 1018～1079

　　字與可，號石室先生、笑笑先生，又號錦江道人，梓州永泰（今四川鹽亭）人，逝於奉派湖州太守途中，世稱「文湖州」。文同擅畫墨竹，他是在前人雙勾染墨畫法基礎上，以水墨直接落筆寫之，自創新格，成就超過前人。他畫竹主要是興趣所致，藉墨娛性。雖然以畫竹名世，但文同的畫法卻開啟了寫意花鳥畫的大門，畫法上也已見書法用筆的先聲，他的墨竹中已明顯地體現出文人畫風格，為後世文人畫進入畫壇奠定了良好的基礎。

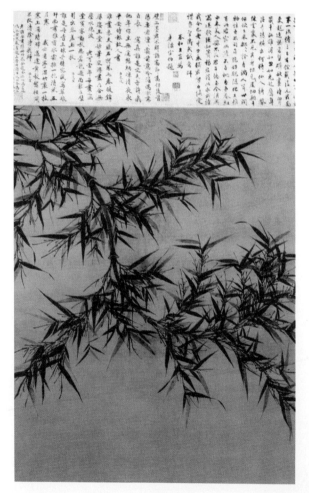

《墨竹圖》：現藏於臺北故宮博物院。圖中寫倒垂竹枝一梢，濃淡相宜，把竹子所特有的柔勁姿態表現出來，未有背景，卻有山谷空濛的感覺，堪稱竹中精品。

 ## 郭 熙 | 生卒年不詳

　　字淳夫，河陽溫縣（今河南孟縣）人。早年事跡無可考，只知道他是北宋熙寧畫院的「藝學」。早年畫法謹細，後來師法於李成，但在用筆、用墨上有所不同。郭熙是用濃淡變化的較粗之筆勾勒山石，有時一條線從形轉到體，使物象更立體，最後再以水墨渲染，染出更加細膩的體面關係。由於這種繪畫方法易使畫面顯得粗糙，所以在畫樹木時，郭熙仍保持李成尖銳細勁的畫風，使畫面保持精緻和豐富。郭熙在皴法方面，變李成直筆為曲筆，創「鬼臉石」和

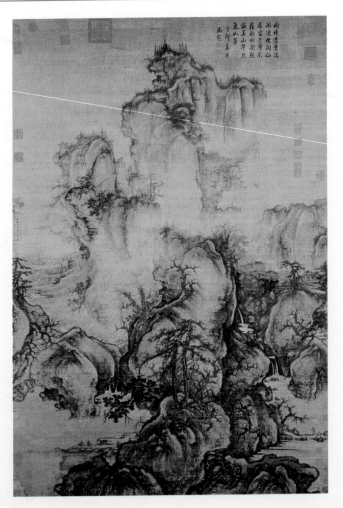

《早春圖》：藏於臺北故宮博物院。圖中春寒浮騰、薄霧輕籠、山水靈秀，近、中、遠景作奇峰怪石，樹木相雜其間，構圖曲折，富於變化。

「卷雲皴」，這是根據「鬼臉石」的肌理走向而創造的「卷雲皴」。而他的「蟹爪樹」法，也是為和「卷雲皴」相協調而保留的李成畫法。在山水畫空間透視上，郭熙提出「三遠法」：透視「三遠法」的提出，體現出中國繪畫特殊的觀察方法和視角，和西方繪畫中單眼、定點的「焦點透視」有很大的區別。「三遠法」除了透視功用外，還有一個作用是營造意境，隨著三種「眼光」的不同，意境的表達也有差別。

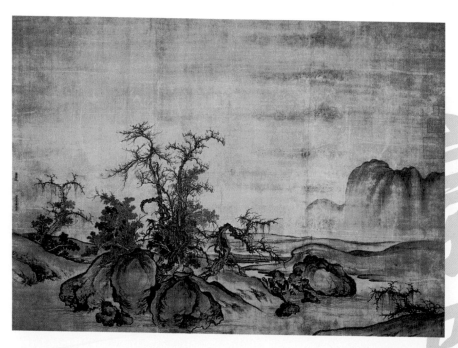

《窠石平遠圖》：藏於北京故宮博物院。透過畫面下首的實、上首的空，把秋深清曠、天高雲淡的意境完美地表現出來。

崔白 | 1004~1088

　　字子西，濠梁（今安徽鳳陽）人，擅畫花竹翎毛、道釋鬼神、山林走獸，當時開封許多寺廟都有崔白所繪道釋人物壁畫。崔白的花鳥畫以寫生見長，花鳥畫自五代黃筌、徐熙創「富貴」和「野逸」品格以後，百多年來一直是黃筌「富貴」之風統領宋代畫院內外風格，連徐熙後世徐崇嗣也不得不遷就「黃家」而改「野逸」之風。因此，黃筌風格在很大程度上也滲入到崔白的繪畫中，這一點在崔白的作品中可以體現出來，但徐熙的「野逸」之風，是比較符

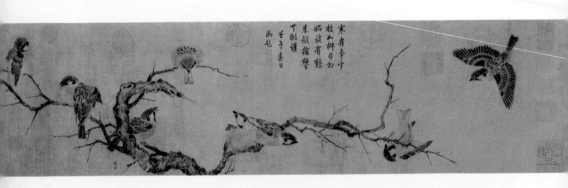

《寒雀圖》：現存北京故宮博物院。畫一群麻雀飛鳴跳躍於枯樹之間，神態各異，生動活潑，筆法細緻而又不失筆觸，足以代表崔白畫風。

合崔白疏闊性格的；崔白的「野逸」是建立在對物理情態上的細緻觀察和寫生基礎上的，他還將山水畫的大境界引入花鳥畫，使花鳥畫的場面變得宏闊廣博，意味容量更加博大。同時，在繪畫中他還強調了山水畫的畫法，花鳥畫增加了可看的內容，也使他的花鳥畫更加「大氣」。而在崔白繪畫中，絕看不見第三者的影子，花鳥動態自自在在，絕無外人圍觀的痕跡，是「裁出天然情一段」的「無人之境」、「山野之氣」。

崔白

《雙喜圖》，現藏臺北故宮博物院。圖中雖然畫的是朔風掃葉、大地凝寒，但著意醒題的，卻是跳躍的生機。

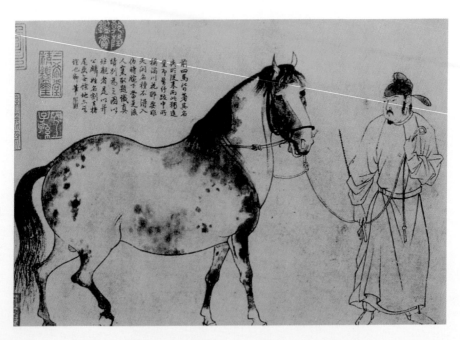

李公麟 1049～1106

字伯時，舒城（今安徽）人，曾任檢法御史、朝奉郎等職，之後隱居故鄉龍眠山莊，號龍眠居士。李公麟博學多才，精於鑑別古文字、器物，能文擅書，好結文人雅士。繪畫方面，人物故事、釋道人物、鞍馬走獸、仕女人物、花卉翎毛等，無所不能，他畢生致力於繪畫，人物畫長於形象塑造，能表現出不同地域、民族、階層的特點，他在繪畫創作上主張「以立意為先，布置緣飾為次」。李公麟在前人的基礎上，將「白畫」發展成了中國繪畫中的獨立畫

《五馬圖》：馬以墨筆單線勾勒，形象生動、皮毛質感很強。牽馬的奚官衣紋穿插走勢和身體結構非常協調，以最概括的線描，表現出最單純的關係。

科，更將顧愷之的高古遊絲描、吳道子的蘭葉描糅合變化，成為瀟灑流麗、秀逸平和的線描。在品格上，他吸收了以王維為代表的文人水墨畫的精神，使簡潔的白描具有了豐富的內涵；以水墨渲淡法運用於繪畫，使白描的語言更加細緻，在單純中求得變化。他的代表作之一的《五馬圖》在二戰中曾見於世，而後即銷聲匿跡，有可能毀於戰火之中，幸好有戰前所拍照片和柯羅版複製品存世，可以作為我們研究的依據。

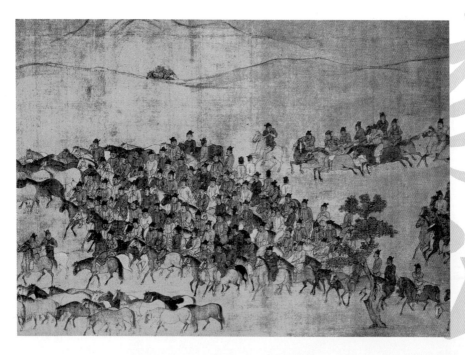

《臨韋偃牧放圖》：整個畫面浩浩蕩蕩，熱鬧異常，雖是臨摹唐人的作品，卻也有自己的獨特面目。

米芾 | 1051～1107

初名黻，字元章，號海嶽外史、襄陽漫士等，三十歲後改名芾，他自稱楚國芈氏之後，人稱「米南宮」、「米癲」。米芾自幼聰穎，十歲已能書寫碑刻。出身於貴族世家的他性情蕭散、放浪不羈，常穿唐人服裝，行走翩翩，所到之處，莫不被群聚而觀；再加上他愛奇石成癖，每遇怪石，相呼「石兄」而拜，人呼為癲，他索性裝瘋賣傻，用以驚俗。明代董其昌云：「米家父子宗董、巨，刪其繁複，獨畫雲仍用李將軍勾筆。」米芾所作，大抵是以簡括之筆

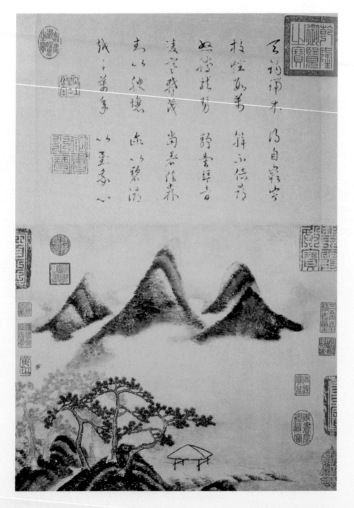

《山水圖》：「米點」主要來自米芾對自然造化的觀察，煙雲蒼茫的長沙「瀟湘」美景，對他的山水畫創作有很大的影響。

勾出山的大致形狀，用輕毫淡墨勾出雲霧輪廓，再用大小錯落、濃淡相宜之「混點」點出樹木山巒，稍濃墨筆皴出前後層次，以清水筆潤澤、淡墨漬染，使整個畫面煙雲變滅，鴻濛渾融。其實這是點染為主、勾皴極少的一種畫法，是從董源那裡擷取出「點法」而成。這種「點」在米芾筆下又被賦予新的內容，被稱為米氏雲山中的「米點」或「落茄點」。米芾的繪畫真跡已很難找到，一般研究者都以其子米友仁作品參考。

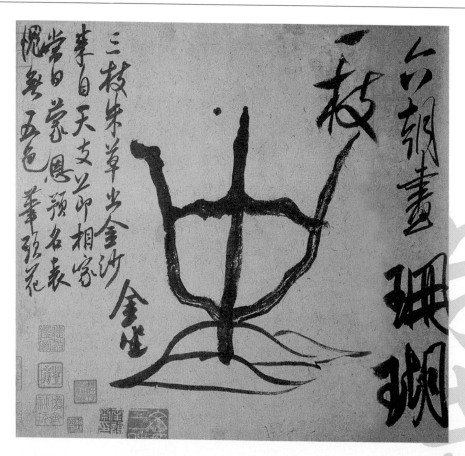

《珊瑚筆架圖》：米芾對荊浩、關仝、李成一派頗有微詞，譏其有刻意形跡，自稱「無一筆李成、關仝俗氣」，此圖隱約可證。

米友仁 | 1072~1151

初名尹仁，後改名友仁，小名虎兒。黃山谷曾贈以「元暉」古印一方，並詩曰：「我有元暉古印章，印刓不忍與諸郎。虎兒筆力能扛鼎，教字元暉繼阿章。」遂字元暉。米友仁是米芾的長子，世人稱之為「大米」、「小米」。米友仁秉承家學，好古善鑑，他的山水畫在繼承米芾畫法基礎上又有所創新，可以說，米氏雲山是在米友仁筆下才發揚光大的。在米友仁的《瀟湘奇觀圖》中，整個畫面以「大混點」為主，而這種「點」是用毛筆腹部著紙為之，不是

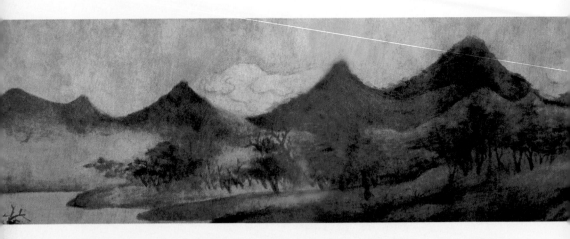

《瀟湘奇觀圖》是米友仁的代表作，現藏北京故宮博物院。該圖從左而右展開，一緩坡據左下而居，上有煙樹叢中茅舍一間，在坡崗之間水溪如鏡，溪邊有幾重山巒，往後出現大片綿羊狀白雲舒卷，山峰漸遠漸淡，連接天際混茫，全然展現出雲山神采。

用筆尖中鋒所成。米氏畫法往往是趁濕層層點染，不是筆筆乾積。米氏的雲是淡墨勾出來的，「染」也從「點」中獨立出來作為一個單獨的程序，「點」法更接近於書法，預示著「寫畫」將從「繪畫」中解放出來。中國繪畫用筆、用墨成熟較早，而用點成熟最晚；「點」的成熟，象徵著「文人畫」整個體系的基本建立。而促使這「點法」最終獨立的，就是米氏父子，在他們之後，「文人畫」成為文人明確追求的方向，以獨立畫種之姿登上了歷史舞臺。

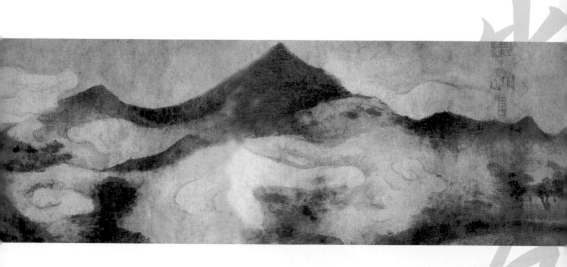

北宋徽宗趙佶，是神宗趙頊第十一子，他是中國歷史上有名昏庸無能的皇帝，也是中國美術史上頗具才華的著名畫家。生居皇家的趙佶，從小就受到藝術的薰陶，未即位之前就常和黃庭堅、吳元瑜等書畫名手相往來，即位後，他對繪畫的喜愛，遠遠超過對「江山社稷」的關注，尤其在花鳥畫方面著意頗深，而且成就卓著。趙佶的花鳥畫因學於吳元瑜，吳元瑜的老師是崔白，而崔白的畫風又遙承徐熙「野逸」之風，這對趙佶亦有影響，除具工致豔麗的畫風

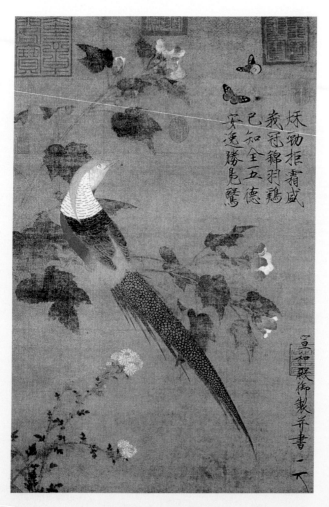

《芙蓉錦雞》：現存於北京故宮博物院。此圖以精練的筆墨、準確的造型、設色的豔麗，成為「宣和體」花鳥的典型範式，右側的題字更是畫面完整的一個組成部分。

外，趙佶還有一種水墨「野逸」風格的花鳥畫。除了繪畫創作外，他對於畫學和畫院的建制也有重要貢獻，他曾把宮中所集古今名畫，集為一百帙，分列十四門，總數達一千五百件，稱為《宣和睿覽集》。還敕令編撰了美術史上著名的《宣和書畫譜》二十卷，收錄皇宮內所藏古今名畫，計六千三百九十六件作品，詳分為十門，並加以品第，這一極有價值的編纂，為後人研究古代繪畫提供了十分寶貴的資料。

《柳鴉圖》：現藏於上海博物館，原為《柳鴉蘆雁圖卷》的前半幅。柳和鴉採用沒骨畫法，設色淺淡、構圖洗練，在動與靜的對應中，把鴉的憩息安詳與枝頭嬉鬧，表現得神完氣足。

張擇端 | 生卒年不詳

　　字正道，東武（今山東諸城）人，幼好讀書，早年遊學於汴京，後習繪畫，尤擅繪舟車、市橋。他的作品中，以《清明上河圖》最為後世稱道。這是一幅縱兩百四十八公分、橫五百二十八公分的絹本水墨淡彩長卷，全圖可分為郊野、汴河、街市三大段，人物由稀少而密集，景致由郊區到城市，畫面從清靜到熱鬧。圖中繪有酒肆、茶樓、藥舖、當舖，有木匠、鐵匠、僧侶、道士、卜者；官員騎馬前呼後擁，婦女乘轎東張西望，作坊徒工忙上忙下。該圖最高

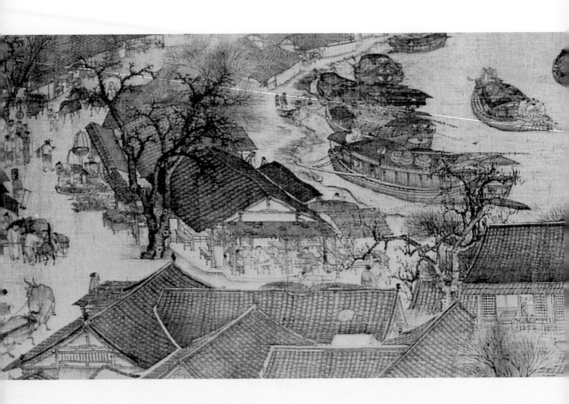

《清明上河圖》（局部）：現藏於北京故宮博物院。圖中透過市井人情的描寫，體現出當代政治、經濟、文化、風俗等風情。

潮處是虹橋一段，繪一艘大船正準備穿過橋洞，而桅竿還沒有放下，一時間，船夫們亂了手腳，有的在船舷兩側使勁撐竿，有的用長竿抵住橋洞，鄰船上和虹橋上的人們，也在大呼小叫，真可謂橋下緊張，橋上熱鬧。從表現技法來看，它是以傳統界畫之法為之，用筆沉著凝重、一絲不苟。一件藝術品如果能代表一個時代、濃縮一個社會，那這件藝術品除了具有藝術價值外，還具備了社會和歷史價值。張擇端的《清明上河圖》就是這樣一幅傑作。

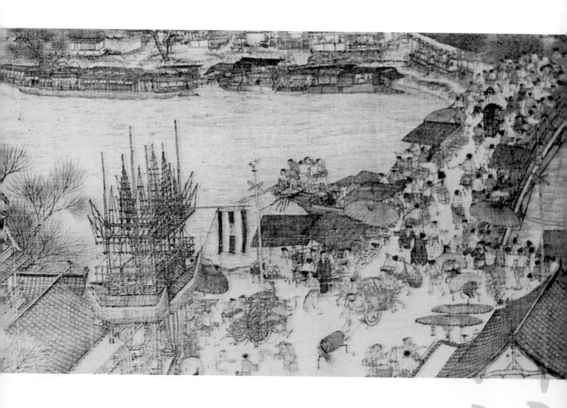

楊無咎 | 1097～1169

字補之，號逃禪老人，又號清夷長者，江西清江人，一生耿介，不慕名利，因恥於與奸相秦檜為伍，朝廷多次委職而不就。他善畫水墨人物，取法李公麟，尤擅墨梅、竹、松「三友」，以畫梅為最。楊無咎墨梅師法仲仁和尚，但更得益於自然。據載，楊無咎所居之地「有梅樹大如數間屋，蒼皮蘚斑，繁花如簇，補之日臨畫之，大得其趣」。楊無咎雖師出仲仁和尚，但畫法卻不盡相同。仲仁畫梅花是用墨暈花瓣，楊無咎則變墨暈為用筆勾梅，更具「疏瘦精

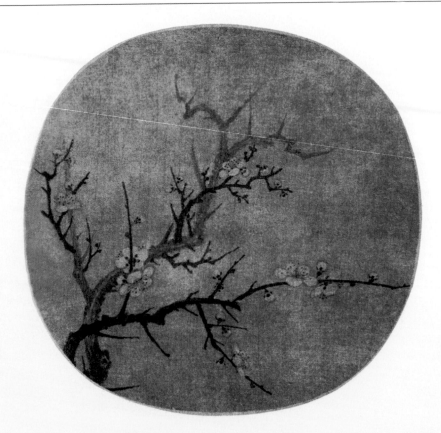

《墨梅圖》：現藏於天津藝術博物館。墨筆畫一濃一淡兩枝梅花，前後層次明顯，有寒霧鎖枝的感覺；構圖出色，著意於梅枝空間穿插使梅枝更具典型化。

麗」的神采。但是，梅花最難不在花而在幹，因而有「畫樹容易畫梅難」之說。楊無咎透過仔細觀察，把梅幹、梅枝概括成多種典型姿態，開張、合抱、穿插、疏密、橫斜都很講究，儼然畫梅「女字穿插法」的前身，這種方法成為後世畫梅者必須掌握的方法之一。墨梅範式的確立，對後世畫梅影響極大，而梅枝典型的確立，也成為後世學習喬木類畫法的基礎，梅花也成為中國畫表現題材中非常重要的內容之一。

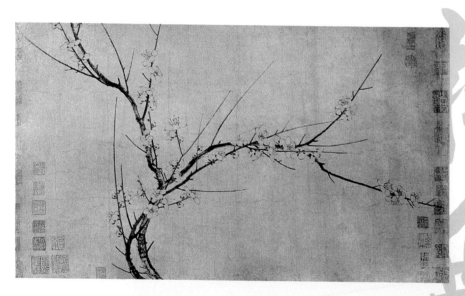

《四梅圖》之一：收藏於北京故宮博物院。梅花以淡墨勾勒，襯托花瓣的梅萼用墨筆點就，使梅花頓生活力。

李唐 約1066~1150

　　字晞古，河陽三城（今河南孟縣）人，擅畫山水、人物，與劉松年、馬遠、夏圭並稱南宋「四大家」。李唐山水畫早年學李思訓，後多學范寬、郭熙。李唐學郭熙之法，卻不拘泥於形跡，他變山勢圓渾為方正，變卷雲皴為斧劈皴，即變曲筆為直筆、變整體立體為局部立體、變「染」出體面為「劈」出體面。李唐的斧劈皴，實際上是山水畫作畫程序皴、擦、點、染中，「擦法」的擴大和獨立，斧劈皴正好可校正郭熙畫風的圓渾溫潤。李唐晚年的畫風，是

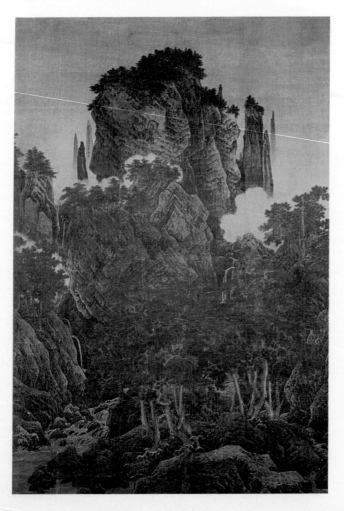

《萬壑松風圖》：現藏於臺北故宮博物院。整個構圖尚有明顯的北宋遺風，追求雄厚飽滿。山石皴法用小斧劈和馬牙皴為之，使山石無處不立體、無處不變化。

以水墨側鋒的大斧劈皴法，這種畫風的特徵是大斧劈、大塊面、大濃淡、大黑白、大乾濕、大對比，他在此時期的代表作《清溪漁隱圖》，便以大筆側鋒掃出山石，用墨點出樹葉，整個畫面水墨淋漓，一氣呵成，就是這種風格對南宋山水畫產生了重要影響，形成了南宋山水院體畫派和南宋山水畫風。李唐的繪畫，上承北宋傳統，下啟南宋畫風，造就了劉松年、馬遠、夏圭三位標領南宋的山水畫大家，可以說是兩宋間山水畫的橋梁。

《清溪漁隱圖》：藏於臺北故宮博物院。圖中溪水急流而下，雲磧和板橋橫架其上，山坡平緩，河水清幽，是李唐晚年代表作。

 馬 遠 生卒年不詳

　　字遙父，號欽山，祖籍河中（今山西永濟），大約在南宋光宗、寧宗時期（1190～1224）曾任畫院待詔。馬遠出身於繪畫世家，曾祖馬賁是「佛像馬家」後人，祖父馬興祖是南宋紹興年間的畫院待詔，父親馬世榮善花鳥、人物、山水。馬遠師法李唐，也以水墨斧劈皴畫山石，但他的斧劈是採用一劈到底，拉長用筆；要不就是用細短斧劈，縮短用筆。他的皴法有些像寬鉛筆、油畫筆的筆觸，而馬遠的皴法功用，也是追求體面關係、塑造立體空間。他的染

《踏歌圖》：藏於北京故宮博物院。此畫構圖和李唐大不同，主峰偏側於畫幅兩邊，少了幾分穩重，多了幾分輕盈，這就是所謂馬遠「門字」構圖法。

法是順山石皴法方向暈染，也是為配合山石體面。作品水墨效果多半透過素描調子傳達出來，山石用墨是上濃下淡，用筆是上緊下鬆，把山石三個面的立體關係交代清楚，這也是馬遠有別於他人的技巧。馬遠還把山水畫法和山水環境引入花鳥畫，使花鳥畫境界擴大。南宋山水自李唐開創以來，水墨蒼勁已成為畫家的追求，到馬遠、夏圭，便發展成了水墨剛勁之風，李唐、馬遠、夏圭構成了「一體兩翼」之勢，完成了代表南宋山水畫風的構建。

《水圖》之一：現存《水圖》共十二幅，用各種筆法，勾勒出盤旋、迂迴、洶湧、逆流、激盪等江河湖海水勢，惟妙惟肖，生動感人。

夏圭 生卒年不詳

字禹玉，錢塘人，與馬遠並稱「馬夏」，曾為南宋寧宗年間（1195～1224）畫院待詔。夏圭的山水畫，在藝術風格和表現技法上，和馬遠有著共同的追求，都是李唐水墨蒼勁一派，只是夏圭喜用長卷橫幅的形式表現江南秀色。除了擅長以用墨為主的畫風外，他還擅長一種以用筆為主的畫風，代表作為臺北故宮博物院所藏之《溪山清遠圖》卷和北京故宮博物院所藏之《雪堂客話圖》。兩圖都是以筆皴為主，潑墨為輔，或者以筆、墨混雜的「拖泥帶水

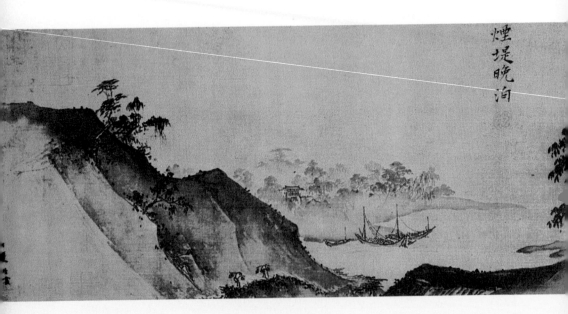

煙堤晚泊

《山水十二景》之一：現存美國納爾遜・艾京斯美術館。該長卷描寫自早晨到晚暮的江邊十二種不同景致，單獨成幅，又可連成整幅來觀賞。

皴」，畫面變化複雜，線、面、乾、濕互用，用皴方法也很豐富，藝術表現力極強。「拖泥帶水皴」的創立，使中國山水畫皴法系統更加完善，它不僅對南宋院體有所影響，而且對後世「文人畫」的表現手法影響更大。在山水畫構圖上，夏圭和馬遠有一個共同特點，就是愛用近景占去畫面的一角，畫出近景山石的一半，另一半引出畫面，也把觀者的視線引出畫面，給人以更宏大的想像空間，學界稱這種構圖法為「馬一角、夏半邊」。

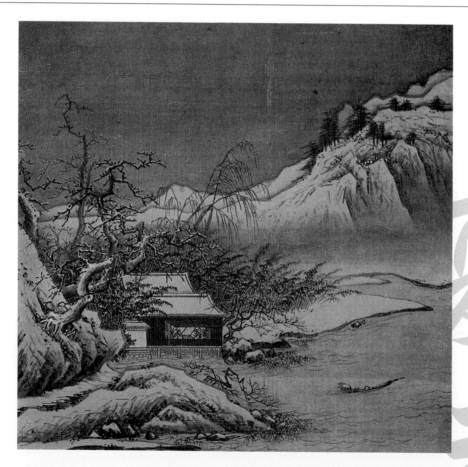

《雪堂客話圖》：現存北京故宮博物院。全圖以筆皴為主，潑墨為輔，畫面變化複雜，用皴方法也很豐富，藝術表現力極強。

梁楷 生卒年不詳

東平（今山東）人，是寧宗嘉泰年間（1201～1204）的畫院待詔。他生性狂妄，放浪形骸，常常縱酒度日，世人稱為「梁瘋子」。往還之人多為叢林僧眾，靈隱寺的高僧居簡也是他的朋友，常為梁楷題畫。梁楷擅畫道釋人物，山水、花鳥亦能。起初師法賈師古，有「描寫飄逸，青過於藍」之評，但他的繪畫成就，主要是繼承和發展了五代貫休、石恪的水墨寫意畫。石恪的人物畫是以粗筆、粗墨畫就的，衣紋和形體輪廓只寫大意而已，衣紋用筆是「隨意」而

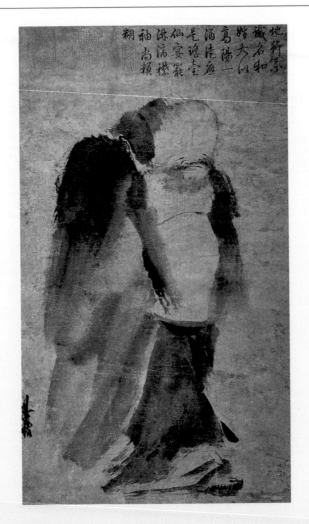

《潑墨仙人圖》：現藏於臺北故宮博物院。圖中仙人衣著用大筆沒骨潑墨掃出，用筆依人體結構而行，墨色順勢從濃變淡、從緊變鬆、從濕變乾，整個畫面渾然天成，如有神助。

行，而不是跟形體走；用墨是大筆平塗，缺少「水墨暈彰」的效果，但梁楷一改兩者之失，在兩方面都有所成就。在用墨上，梁楷的潑墨粗中有細、細中有粗，筆墨既說明結構，也說明形體，使筆觸達到了既是筆又是墨、既表形又表體，使中國畫筆墨語言更加豐富。後世的花鳥、山水寫意潑墨，無不借鑑於此。在用筆上，梁楷創「折蘆描」，成為人物畫「十八描」的組成部分，使用筆形與質兼顧，這才是真正意義上的「寫」。

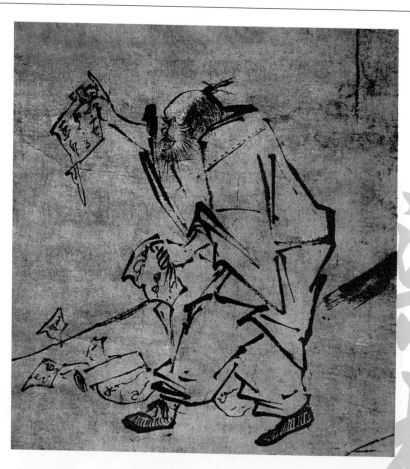

《六祖撕經圖》：藏於日本。畫中提倡「頓悟」的禪宗六祖正奮力撕扯經文。整個身體用「折蘆描」揮就，衣紋走勢和撕扯動作非常協調。

法常 約1207～1291

　　號牧溪，俗姓李，蜀（四川）人，年輕時曾中舉人，紹定四年（1231年）
外族侵擾，他隨難民至杭州，與世家子馬臻相交遊。因不滿朝政的腐敗，出家
為僧，遂受禪林藝風影響而作禪畫。寶祐四年住持西湖六通寺，因得罪奸臣賈
似道而遭受追捕，隱姓埋名於「越之丘氏家」，直到南宋滅亡，才再度露面，
是一剛性之僧。法常的繪畫繼承了石恪、梁楷的水墨寫意傳統，在注重用筆、
用墨的同時，也吸收了院體畫風，變色彩為水墨，題材也多為院體內容，但比

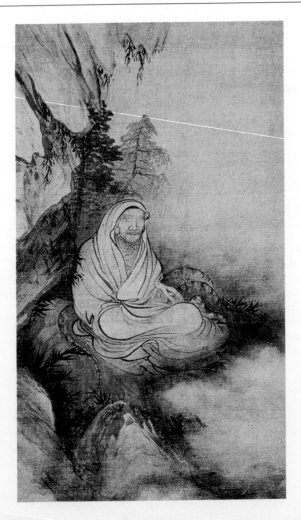

《羅漢圖》：現存於日本。
繪一乞丐般的羅漢閉目打坐
於石間，面部清苦，身後有
一巨蟒纏繞周邊，張口吐
信，用極險之境襯托羅漢已
入禪定的境界。

院體格高意遠。他的人物畫把梁楷「折蘆描」之方折變為圓轉，以用筆勾勒人物，用墨皴染環境背景，更融合了梁楷和院體畫風，使自己的繪畫多了幾分含蓄和細潤。他的花鳥畫刪去傳統的繁複而以水墨揮灑，在點、線、面中隱藏著禪機，使花鳥畫品格升高、意趣加深。法常的作品在中國少見，但在日本卻名望極高，被稱為「畫道的大恩人」。日本的聖一國師在中國時和法常為同門弟兄，回國時攜去法常作品，現在還保存於日本東京大德寺內。

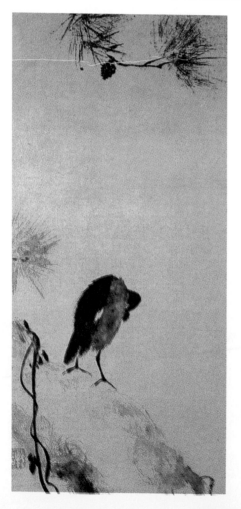

《松樹八哥》：藏於日本。
以酣暢的筆墨寫出鳥身，好
像略不經意而又極其巧妙地
在鳥的頭部留出一點空白，
輕筆點出鳥眼，又在背部留
出白羽，和眼睛相呼應。

 ## 趙孟堅 | 1199～1267年前

　　字子固，號彝齋居士，宋宗室，嘉興海鹽（今浙江）人。由於與南宋皇室的關係已很疏遠，所以家境頗為貧寒。趙孟堅學識淵博，善畫水仙，以及松、竹、梅、蘭，晚年則多作梅竹，他墨竹取法文同，而用筆比文同瘦勁，並著意竹葉的大小、長短變化；他墨梅學楊無咎，卻更雅逸清瘦，從傳世的《歲寒三友圖》中我們可以領會大意。趙孟堅除創墨蘭外，還創水墨水仙畫法，是以雙勾渲染法為之，品格不凡，把水仙的凌波絕塵之情態表現得非常傳神。

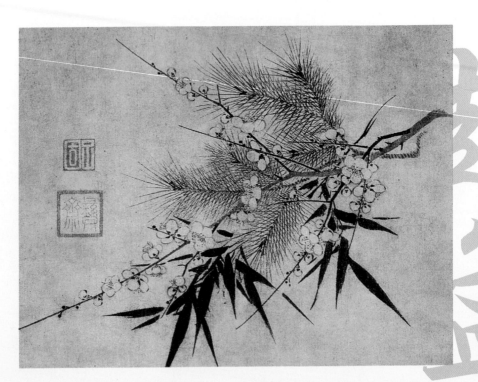

《歲寒三友圖》：以墨竹的黑和松針的灰，襯托出梅花的白。竹葉如刀劍、松葉如鋼針，更表現出梅花的傲骨冰心。整個畫面筆墨秀麗、清絕幽雅，極盡文人雅士之意趣。

鄭思肖 | 1241～1318

　　字憶翁，號所南，連江（今福建省）人，宋太學士，他性情剛介，宋朝國亡，他躬田畎畝，隱於寺中，過著孑身一人、辛酸淒苦的生活，終身不仕，坐臥必朝南方，以示不忘南宋，所以自號「所南」。在繪畫方面，鄭思肖擅長墨蘭，兼工墨竹。他的墨蘭高度凝練概括，損之又損揮寫精神，以稍乾之筆，藏鋒起筆向上，在葉的中部按出「螳螂肚」後，收筆以「鼠尾」出之，蘭根幾筆攢成「鯽魚頭」形，蘭花則輕筆帶出，風情萬種。

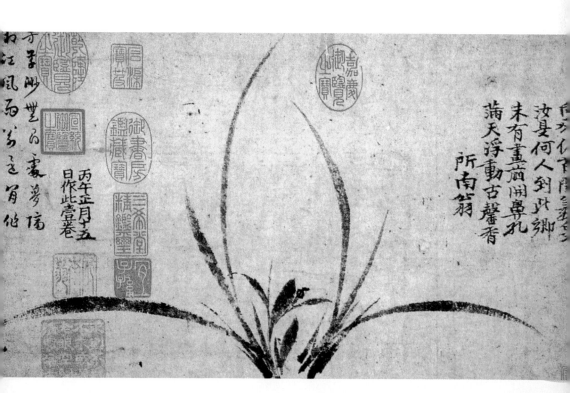

《墨蘭圖》：藏於日本大阪市立美術館。圖中蘭花有挺拔壯實之感，畫家抓住了蘭花獨有的特徵，既區別於雜草，又有別於禾苗。

李嵩 生卒年不詳

錢塘（今浙江杭州）人，少年時為木工，後為紹興畫院待詔李從訓養子。李嵩在這樣的條件下，刻苦努力地研習畫藝，進步很快，終於在南宋畫壇名重一時，他在人物、山水、花鳥方面都有建樹，有「能品」之譽。李嵩因少年生活經歷影響，因而對農村生活頗為熟悉，與一般文人所畫農村生活不同，他對農村生活有著自己的看法，是一種與莊稼人同甘共苦，哀其所哀、樂其所樂的深切情感。他出名的傑作《貨郎圖》在構圖上也有獨特之處，兩株柳樹告訴我

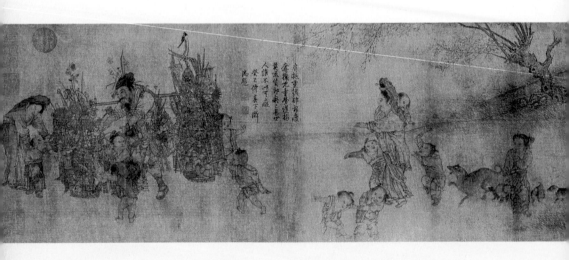

《貨郎圖》：現藏於北京故宮博物院。全圖描寫老貨郎肩負貨擔將至村頭，即刻吸引一群婦孺的熱鬧場面。

們，這是在村頭，而不是荒郊野外；從婦女和孩子的穿著和神情中，可知她們的居處是富庶之地。畫面構圖橫幅一字展開，弄不好會顯得呆板，作者巧妙地在抱孩子婦女腳下，畫兩個爭鬧的孩子，打破了一字平行線，使畫面有了起伏和節奏。貨擔上的喜鵲站在畫的最高處，透過撲向貨擔孩子後背的弧線，通向畫幅最下面的兩個孩子，形成一個無形的大弧線，把畫面引向高潮。可以說，《貨郎圖》是李嵩經過「九朽一罷」才得以完成的傑作。

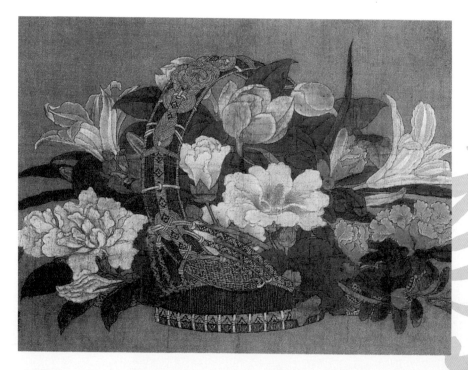

《花籃圖》：圖中繪有多種盛開的鮮花，全圖畫風工整艷麗，為工筆重彩畫中的佳作。

 趙伯駒 約1120～1170

　　字千里，宋太祖七世孫，官至浙東路兵馬鈐轄，與其弟趙伯驌被後人合稱「二趙」，他們兩人的繪畫涉獵很廣，人物、花果、翎毛、竹石均能，而以青綠山水畫更為擅長。歷來論青綠山水，總是將二趙與二李相提並論，二李父子是唐朝宗室，二趙則為宋朝皇族，看來青綠山水是在皇家貴族的土壤中才能「茁壯成長」。二趙在青綠山水中，借用了水墨山水畫中的皴、擦、點、染，使畫面更加豐富多彩，還將文人的雅逸之氣傾注在畫中，使青綠山水「舊貌換

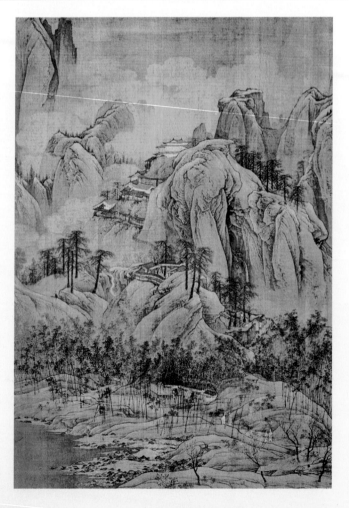

《江山秋色圖》（局部）：此圖相傳為趙伯駒所作。畫面以略有頓挫之筆勾勒山石，以淡墨皴擦出陰陽向背，畫中的樹木、竹林等點景之物，均按「文人畫」情調安排。

新顏」。雖然二趙都是青綠山水的完善者，但兄弟兩人的風格趣味卻不同，在整體面貌上，趙伯駒較偏向李昭道。因趙伯駒傳世作品非常少，世上流傳畫跡多為托名而作，青綠山水畫發展到趙伯駒階段，成為在不著色之前，就是一幅完整的淡墨山水畫，著不著色都可獨立欣賞。這一步的完成是一個非常重要的階段，他為已發展到極端地步的青綠山水，又重新尋找出一條發展道路，使青綠山水畫「起死回生」，煥發了青春。

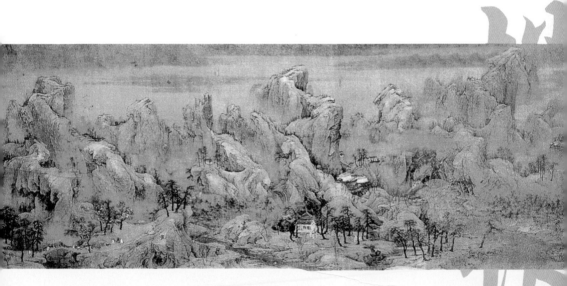

《江山秋色圖》（局部）：圖中繪出重巒疊嶂、群峰起伏，映襯山莊院落，一片江南風光。

趙伯驌 1124~1182

字希遠，歷佳浙西安撫司幹官，兵馬鈐轄，乾道六年假泉州觀察使，七年出使全國、九年升提舉宮觀，是一位在政治上很活躍的人。趙伯驌是在其兄的基礎上，將「文人畫」的具體畫法和蕭散高邁的文人之氣，直接引入青綠山水畫中，使青綠山水的畫貌完全改變，他的畫風也較偏向南派水墨，《萬松金闕圖》足可代表他的藝術成就，圖中的用筆已改變北派勾斫之法，而以富於變化的溫潤之筆勾寫樹石，在工致之中有文氣、士氣、奇逸之氣充斥其中。明代董

《萬松金闕圖》局部：描繪了月夜中南宋宮闕外的自然景色，一輪明月，海天一色，幾羽翔鶴鳴唳而過，更顯山色幽靜。

其昌把青綠山水列為北宗，並對此頗有微詞，但他看了二趙的畫後，也不得不讚歎說：「李昭道一派，為趙伯駒、伯驌，精工之極，又有士氣。」這足以證明二趙的青綠山水，在另一種境界層面上和「文人畫」息息相關。在趙伯駒、趙伯驌兄弟的努力下，終於完成了青綠山水的「改造」任務，使南北畫派得以匯合。為後世「文人山水畫」借鑑、吸收青綠山水畫法，以及對青綠山水畫的持續發展，產生相當重要的作用。

《萬松金闕圖》局部：畫中雖然還保留著青綠山水的基本特點，但已是墨氣十足了。整幅畫卷色墨互彰，色不掩墨、墨不礙色

 # 錢 選 │約1239～1299後

　　字舜舉，號玉潭，別號雪溪翁，原是南宋的鄉貢進士，博學多藝，精音律、善詩書，與趙孟頫等同稱「吳興八俊」。錢選在繪畫方面是一位全才，人物、山水、花鳥無所不能，畫風以「精巧工致」的「士氣」著稱。從表面上看，「文人畫」和「士夫畫」的確很像，但實際上，「士夫畫」和「文人畫」是有很大區別的。能畫「士夫畫」的人，應具備三個條件：首先是文人，無論在人格、氣節、文采上，都有一定的名望；二是有一定的職位，是社會意識形

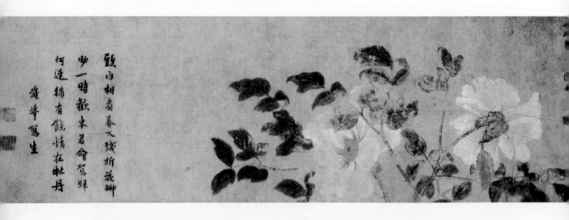

《花鳥圖卷》之一：全圖以淡墨勾勒，極精巧工細，設色也很清麗文雅，可謂「生意浮動」。

態的影響者和政權的執行者；三是在繪畫方面要「真工實能」，經過專門訓練、具備專業水準。在錢選的繪畫中，我們可以看到，他所追求的是內在情感，和表現題材的物理情態緊密融合，在花鳥方面，他師學趙昌，功夫頗深。錢選的畫很難被歸類是寫意畫，還是工筆畫，但是在他的畫中，的確能傳達出異於文人畫的意氣，那就是「士夫畫」中的「士氣」。而這「士氣」對元代大畫家趙孟頫和後世的文人畫家，有著深遠的影響。

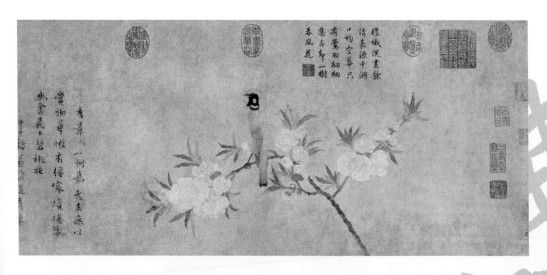

《花鳥圖卷》之一：錢選的花鳥畫成就極高，是宋末元初設色工筆花鳥畫中的代表人物，圖中花鳥、設色淡雅，精巧傳神。

趙孟頫 | 1254~1322

　　字子昂，號松雪道人，諡文敏。他在藝術上可謂全才：善詩文，精音律和鑑古，書法、繪畫也在元代引領風騷；不僅山水、花鳥、人物、動物等題材無所不能，在畫法上則工筆、寫意、設色、水墨無所不精。趙孟頫把原來從宮廷情趣出發引導畫風，變為以文人的審美情趣出發，提倡繼承唐與北宋繪畫精華，重視神韻、追求清雅樸素的畫風。在藝術主張上他曾強調：「作畫貴有古意，若無古意，雖工無益。」他認為，北宋前的繪畫裡，保留著筆墨內在價值

《古木竹石圖》：枯木與湖石用飛白法，竹葉用古隸體寫出。全圖強調書法用筆，追求筆墨韻味和趣味，有一氣呵成的感覺。

和繪畫的本意，繪畫除了欣賞功能之外，還有認識功能；用筆除有輪廓功能外，還有自身的審美功能。而用筆的內在審美功能，在書法中最能體現，因此趙孟頫進一步提出「書畫同法」論，因為從如何起筆、提筆、按筆、頓筆、藏鋒中，無不體現著繪畫方法。趙孟頫的「古意」說和「書畫同法」論，所針對的問題是一樣的，都是為了醫治繪畫發展中出現的「毛病」。趙孟頫為「文人畫」的發展開啟了新的途徑，其理論和繪畫一直影響著後世的畫家。

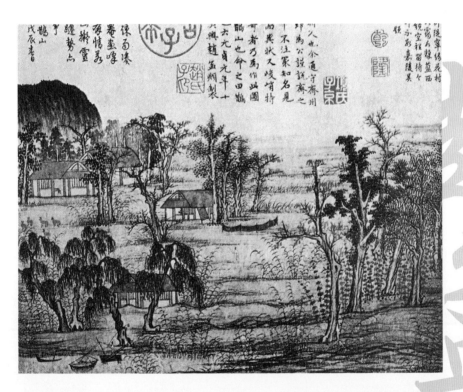

《鵲華秋色圖》：趙孟頫山水畫代表作，現藏於臺北故宮博物院。全圖採用董源畫法，以荷葉皴畫華不注山，以披麻皴畫鵲山。畫題則用樹枝紅葉點醒，秀雅古拙，是「古意」說的絕佳印證。

黃公望 | 1269～1354

字子久，號大癡，又號一峰，常熟人。黃公望本姓陸，父母早逝，被常熟城西黃姓人家收養，九十多歲的黃公晚年得子，說：「黃公望子久矣！天賜佳兒，來亢吾宗。」黃公望因此得名。他少年時苦讀經史，頗有文才，山水畫則在趙孟頫復古理論影響下，繼承了南派山水畫風，並著意注重筆墨本身語言的鍾鍊。他把山水畫的皴、擦、點、染，概括在用筆、用墨中，並在形態上給予獨立和強調，再透過皴、擦、點、染體現出來。特別是用「點」方面，在黃公

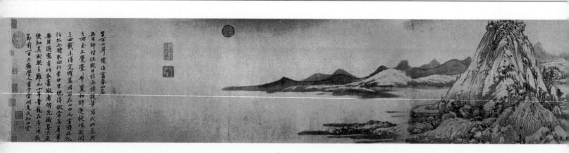

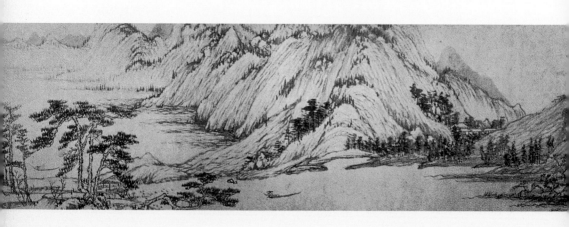

望的畫中，完成了觀念、形態的深化和獨立，「點」的解放和獨立，使中國繪畫獲得了空前的自由，一個墨點。可以認為只是一個單純的墨點，可以是樹、草、人、陰影、石頭，也可以表現濃淡乾濕。這個以不變應萬變的「點」，在黃公望以後，便以新的姿態成為中國繪畫主要的語彙，從而完善了中國繪畫的法式構建，也使後世畫家不必過分依從古人。這也是黃公望在美術史上的價值所在。

《富春山居圖》（局部）：：全圖畫法以長披麻皴為之，強調線條自身的趣味變化和疏密穿插。在用筆中已有古篆之法，一筆下去，既是「筆」又是「墨」，既是「點」又是「形」，是一幅「諸法皆備」的傑作。

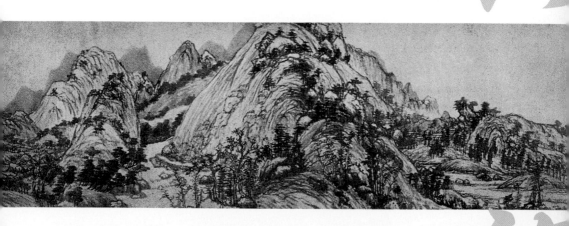

《富春山居圖》（局部）：畫面層巒起伏，連綿不斷，一派秀美的富春山色。

吳鎮 | 1280~1354

　　字仲圭，號梅花道人，又號梅花庵主，嘉興魏塘鎮人。吳鎮兒時與其兄吳元璋師事柳天驥，研究「天人性命之學」，一度以賣卜為生。他一生都隱居鄉里，這也許是他多畫隱逸題材的原因所在。吳鎮山水師承董源、巨然，尤其對巨然山水領會頗深，更將其潤的一面予以提煉純化，把巨然幽淡的墨韻變為幽深的墨韻，並且秉承趙孟頫、黃公望的藝術理念。他的畫以集中的點、線、樹、草相互「說話」，對比節奏很強，但他的這些「對比關係」，又是在很含

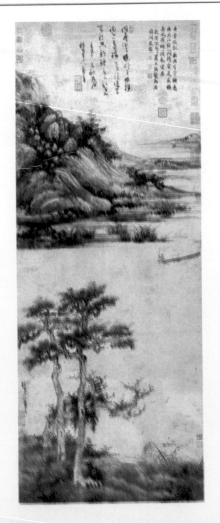

《洞庭漁隱圖》：現藏臺北故宮博物院。圖中繪雙松挺秀，對岸山巒以長披麻皴為之，巒間礬石泛光，並以圓渾點層層點就，頗有渾厚華滋的意味。

蓄的情調中實現的。他在畫中加大墨的渲染成分，把畫中物象都隱於墨中，使畫面增加了渾厚之氣。雖然吳鎮是以潤取勝，但他的畫中並不是沒有蒼勁之氣，他是把響亮的對比和蒼勁之筆都隱於濕墨中，再透過濕潤表現蒼勁，是以濕代乾、以濕取蒼、以潤取勁。他所用披麻皴是直筆交搭，在層層的皴筆之中留一些「高光」，遠看類似「飛白」用筆，既能提亮畫面，又能取蒼勁之氣。吳鎮除山水畫外，梅、竹等雜卉也畫得十分出色，並有《墨竹譜》傳世。

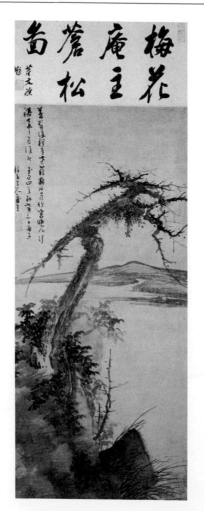

《松石圖》：藏於北京故宮博物院。此圖以「馬夏」畫風繪成，可以體會出蒼與潤的融合，以及以潤求蒼的意味。

倪 瓚 | 1301～1374

　　原名珽，字元鎮，號雲林，別號幼霞生、淨名居士、朱陽館主等，常州無錫（今江蘇無錫）人，為元四家之一。倪瓚出身江南富豪，雄於資財，祖上都是大地主兼商人。元末社會動盪，他日趨消極，並產生遁世之念；至正十三年（1353年）乃疏散家財，攜帶家人棄家隱遁於太湖之中。倪瓚一生被世人看做「高士」，他對北宋的米芾極為崇拜，性格也有相似處，故有「倪迂」之稱。倪瓚的水墨山水主要師法董源、關全、李成諸家，早期畫風比較工整精緻，並

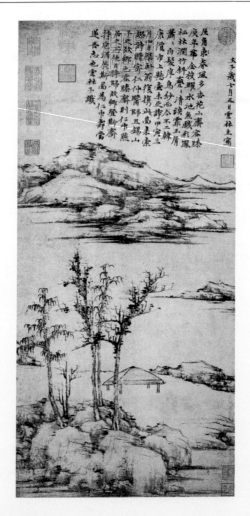

《容膝齋圖》：藏於臺北故宮博物院。圖中筆意蒼茫慘澹，山石轉折暗部皴擦繁密，亮部幾乎一筆不著，且用點非常考究，似如寶石一般，參差錯落於山石樹木之間。

能作「青綠山水」，品格不同一般；晚年風格蒼秀簡逸，自成一格，他變南派山水的圓轉為方折、變「披麻皴」為「折帶皴」、變南派山水繁密相宜為大疏大密、變南派山水的墨中有筆為筆中有墨、變「馬夏」斧劈皴法為斧劈擦法，即變皴為擦。點的用法比黃公望、吳鎮更加精純，線也從南派重扭轉變為重提按。明清以後，文人畫家對倪瓚推崇備至，他的作品被奉為逸品之極，以致中國畫論雅俗，皆以倪瓚相參照，可見他對後世影響之大了。

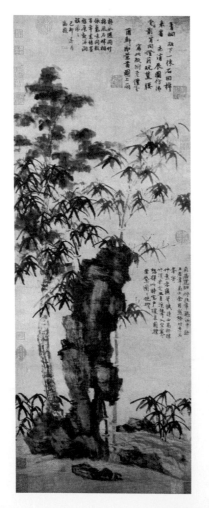

《梧竹秀石圖》：藏於北京故宮博物院。除山水畫外，倪瓚還常畫雜卉題材，此圖是這方面的代表作品。在大乾、大濕、大潤、大蒼中，以水墨淋漓融合畫面，一派蒼秀氣象。

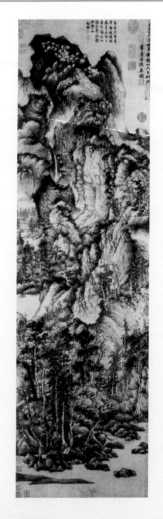

王蒙 | 1308～1385

字叔明，號黃鶴山樵，又號香光居士，吳興（今浙江）人。王蒙是趙孟頫的外孫，工詩文、書法。他學畫最初受外祖父的影響，得「文人畫」之真髓，又上溯唐宋諸名家，得其真法，後以董源、巨然為本歸，畫出自家體例。在技法上，變「馬夏」斧劈皴整者為碎，變披麻皴直筆為曲筆、精筆為細筆，變解索皴為牛毛皴，變渾圓之點為破筆碎點，變濃淡之點為焦墨渴點。由於用皴繁密細碎，為使畫面融合，王蒙採用破筆碎點、渴筆濃點，用力「打」在樹叢山

《青卞隱居圖》：現存上海博物館。畫中卞山高聳、群巒環抱、瀑布一線、溪水湍急，更顯山色幽深。

間，和皴法協調一致，這是他的意匠之處，為「積墨」法開啟了新的途徑。為使畫面渾厚，王蒙採取層層皴染法，在皴染中著意留白，避免畫面灰暗，也使山巒節節有呼吸。元代山水畫至王蒙，已基本完成了從「尋法」到「成法」的歷程。王蒙集諸法為一身，並在用筆上進一步強調力度，倪瓚曾讚為「王侯筆力能扛鼎」。其所創的牛毛皴成為山水畫中最後一「皴」，他在中國畫發展史上可說是一位非常重要的人物。

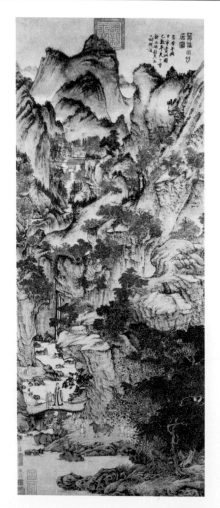

《葛稚川移居圖》：藏於北京故宮博物院。圖中繪晉代高士葛洪攜家入山修道的故事，是一幅具有「馬夏」畫風的山水畫，但變斧劈皴的整筆為碎筆、變蒼勁為柔和，整體畫面文采郁郁。

 高克恭 1248～1310

字彥敬，號房山。他的祖先來自西域，在元代屬色目人，但高克恭的祖父與漢族通婚，落籍大同。其父高嘉甫因娶京官之女為妻，遂定居燕京。高克恭從小發憤讀書，潛心研習漢族文化，心得頗深，步入仕途後，廣交天下名士、畫家，這對他從事藝術創作有很大影響。高克恭的山水畫，初學「二米」畫風，又取董源、巨然之法，用李成山水之骨架，引「線」入「點」，這樣既能表現江南雲山煙樹，又不失其山骨挺峻，使點線對比更加豐富。高克恭筆下的

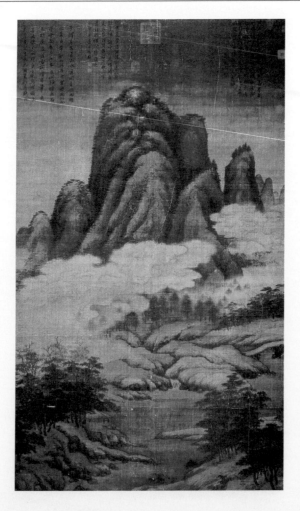

《雲橫秀嶺圖》：藏於臺北故宮博物院。圖中峰巒突起雲際，一溪曲繞流出畫面，兩岸樹木翁鬱蔥蘢，雲氣以線勾出，如白龍盤山。尤其在山峰的陰暗處，以「米點」層層點就，使山峰頓增渾厚深邃之感。

山水，也是從真山真水中得來，他晚年閒居杭州，經常觀察山林樹木的雲煙變幻，山水畫頗得山林的渾厚之氣。高克恭的「積點法」對後世影響很大，近代畫家黃賓虹的積墨山水就是「積點法」的發展和延伸。高克恭與擅長墨竹的趙孟頫、李衎都有交往，想來彼此也常切磋畫竹之法。高克恭對自己的墨竹也頗為得意，曾自題云：子昂（趙孟頫）寫竹，神而不似；仲賓（李衎）寫竹，似而不神。其神而似者，吾之兩此君也。

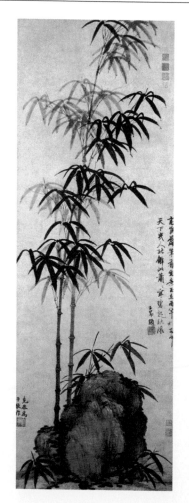

《墨竹坡石圖》：藏於北京故宮博物院。此圖墨竹用筆勁健有力，濃淡相間、錯落有致。畫右側有趙孟頫詩題：「高侯落筆有生意，玉立兩竿煙雨中。天下幾人能解此，蕭蕭寒碧起秋風。」

王冕 | 1287～1359

字元章，號煮石山農、飯牛翁、梅花屋主、會稽外史，浙江諸暨人，出身於貧苦農家，後來他被元末浙東理學大家韓性收為弟子，深受程朱理學的薰陶，但屢次應舉不中，便絕意仕途，浪跡江湖。王冕工詩善畫，尤以墨梅為最。所作梅花，有疏、有密，或疏密得當，特以繁密見長。梅幹以水墨韻味見勝，多作長幹大枝，講求書法用筆，粗幹頓挫有力，求其蒼勁；細枝用筆輕快，富有嫩枝的彈性。另以鐵線描勾花，既有用筆的勁健，又能傳達出梅花含

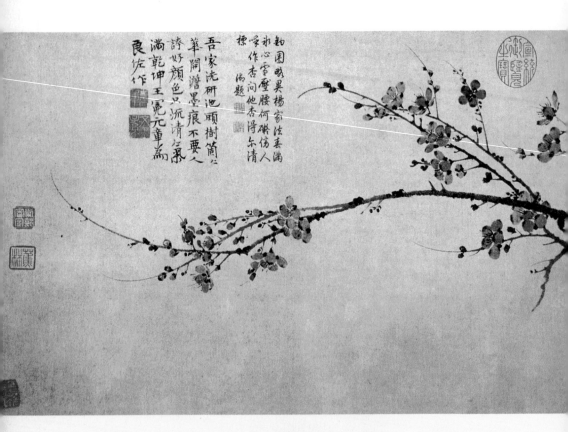

《墨梅圖卷》：藏於北京故宮博物院。此圖寫梅枝橫斜，淡墨點花瓣，重墨畫蕊，或盛開、或含苞，疏密有致、生氣盎然，深得梅花之真趣。

笑盈枝的意氣。他非常著意於在繁密中留出疏空處，使梅花有「密不透風、疏可走馬」的空間布白。為襯托梅花的綽約風姿，他用粗筆焦墨把梅幹頓挫而出，並留許多飛白，使梅幹有屈鐵蒼勁之骨，形成花與幹的微妙對比；為使梅花有春枝早發的生命活力，用細勁之筆從老幹中抽出嫩枝，富有柔剛之彈性，在老幹嫩枝的對比中，顯出一片生機。王冕的「沒骨」墨梅很有特色，為後世所重，明代畫梅高手無不受其影響。

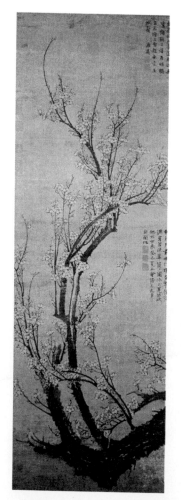

《南枝春早》：藏於臺北故宮博物院。此圖為繁梅典型，在倒垂的老幹上，繁枝參差，密蕊交疊，生動表現出寒梅綻放、鐵骨冰心的神韻。

王 淵 生卒年不詳

字若水，號澹軒，又號虎林逸士，錢塘（杭州）人，是元代以花鳥名世的職業畫家。王淵並不是士大夫文人，由於早年受趙孟頫的指點，對「文人畫」趣味有所體會。王淵的花鳥，以水墨雙勾和「沒骨」畫為主。他將水墨「沒骨」畫法用於自己的作品中，在法度上仍保持北宋花鳥造型的謹嚴，將山水畫的皴、擦、點、染用於溪渚坡石中，使花鳥畫的表現境界擴大，在禽鳥的表現技法中，王淵突破「院體」的「描」和「繪」，而多以文人畫的「點」和

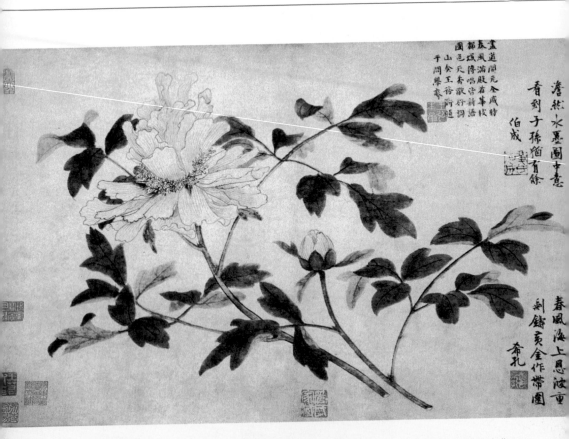

《牡丹圖卷》：藏於北京故宮博物院。此圖以兼工帶寫畫風，把牡丹的風姿、葉子的向背、花柄的穿插都刻畫得很細緻。

「寫」為之。同時，他還把白描雙勾用於花鳥畫中，雖然在局部也著以淡墨，但在總體上還是白描體格，使線從僅有輪廓功用中解放出來，成為獨立的審美對象，因而在客觀上也增加了花鳥畫的難度。王淵除了水墨花鳥外，還畫色彩一格，但目前存世的著色花鳥畫，無論從畫法上和整體「氣象」上，都和王淵水墨花鳥相去甚遠。王淵的水墨花鳥畫開創了花鳥畫的新境界，而以王淵為代表的職業畫家開始涉足文人畫，說明文人畫已成為中國繪畫主流。

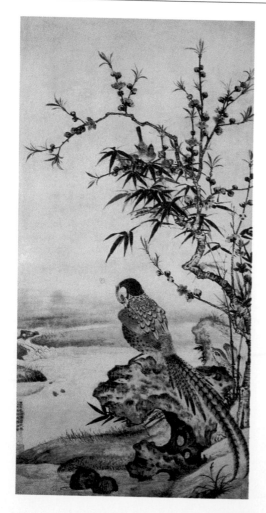

《桃竹錦雞圖》：藏於北京故宮博物院。繪梳羽錦雞立臨溪湖石之上，雌錦雞藏於石間，整幅畫面全以水墨點寫，氣韻生動、格調清雅。

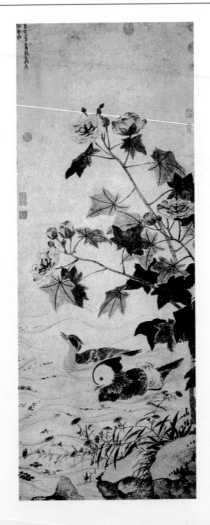

張中 生卒年不詳

又名守中，字子政，松江人，據許恕《北郭集》記載，他是宋末元初以海盜起家的張瑄的曾孫。擅畫山水，師黃公望，尤精墨花、墨禽。張中的水墨畫和王淵的花鳥畫有很大的不同。在構圖經營上，張中是按著文人雅士的審美情趣布置局面，隨意擷取自然場景的一部分，輕鬆自然，做作氣了無痕跡，若入「無人之境」。張中也把山水畫法引入畫中，但他採用的是黃公望文人山水畫的技法，追求水墨趣味和文人法度，把「沒骨法」和直接點寫法，運用到花鳥

《芙蓉鴛鴦圖》：藏於上海博物館。秋水決決之中，一對鴛鴦划波而行，數枝芙蓉搖曳溪邊，雖然畫的是秋景，卻有勝似春光的爛漫。

畫更深、更廣的層面。他在「沒骨」點寫的基礎上，對用筆力度和物象質感都有所注意，很巧妙地把它們融合在一起，完成了中國繪畫由「畫」到「寫」的轉變。我們透過比較王淵、張中的花鳥畫，可以看出王淵的畫還恪守工筆花鳥畫的傳統體格，而張中完成了水墨花鳥向寫意花鳥的轉變。元代的花鳥畫經王淵、張中等的共同努力，終於完成了從繪畫到寫意的轉折，為明清花鳥畫的繁榮打下了基礎。

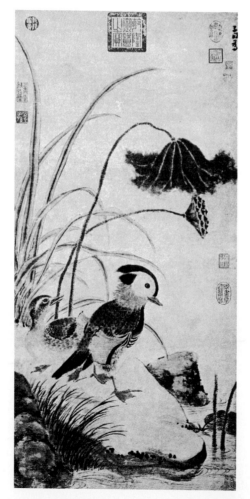

《枯荷鴛鴦圖》：同樣描寫秋天場景，但意趣上有秋色長天的蕭索之感。在畫面經營、用筆、用墨、用色上，更接近明代以後的寫意花鳥畫。

張中

王履 1332～1385後

字安道，號畸叟，又號抱獨老人，江蘇昆山人。他早年學醫，並以行醫為生，著有多部醫書。擅畫山水，法取南宋馬遠、夏圭一體。明洪武十六年（1383年）秋天，王履採藥來到關陝一帶，得暇遊歷華山，歸來後，悉心構思、再三易稿，前後用半年左右時間完成了《華山圖冊》的創作，圖冊中表現了華山各處的名勝景觀，如：玉泉院、瀑布、鏡泉、日月岩、百尺幢、千尺幢等，連綴起來就成為華山勝境長卷。王履的山水畫比「馬夏」的山水渾厚，他

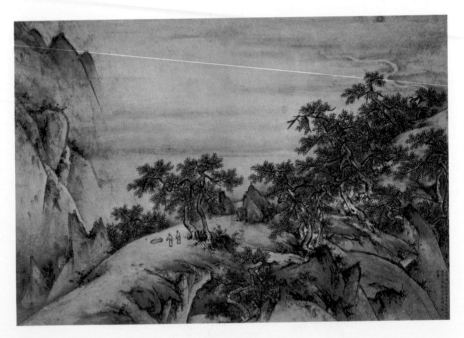

《華山圖冊》之一：圖中技法以水墨為主，略施青綠，以勁利的小斧皴寫山岩，筆勢峭拔剛健。

用有粗細變化的細勁之筆勾勒山石，起筆粗、收筆細，著意於石體結構穿插，線條搭配得很鬆靈，有時還使線斷開，這樣就有一種空氣感和光感。他用皴法除關鍵結構處密實一些外，其他地方都很鬆淡，皴完山體後又用淡墨分出陰陽向背，鬆散的皴筆又觸入墨中，最後，著色統一畫面，使墨與色又合為一體，完善地體現出質感、量感、空間感，既有水墨的蒼勁，又有色彩的明麗和整體的文雅之氣，這是王履「外師華山，中得心源」的結果。

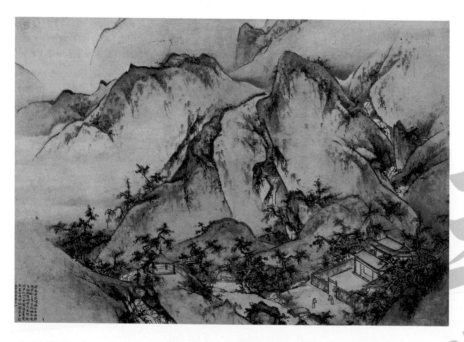

《華山圖冊》之一：樹木有「馬夏」遺風，方折瘦硬，雲煙以淡墨烘染，圖面十分立體。

沈 周 | 1427～1509

　　字啟南，號石田，晚號白石翁。沈周受父輩影響，從小跟從陳寬、杜瓊、趙同魯等名家學習詩文書畫。書法師法黃庭堅，詩文師法杜甫、白居易、蘇東坡，名重當時。沈周主要成就是在繪畫方面，學畫初期得法於家學和杜瓊、趙同魯，後參法於董源、巨然，中年以黃公望為宗，晚年又醉心於吳鎮畫法，而王蒙的筆墨韻致、倪瓚的超然雅逸是其一生所追求的。沈周四十歲以前所繪山水多盈尺小景，至四十歲後始為大幅，氣象不凡。五十歲時沈周逐漸形成了代

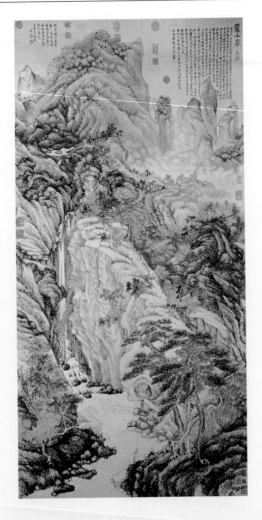

《廬山高圖》：藏於臺北故宮博物院。全圖筆墨頗得王蒙精髓，構圖深厚繁複，皴法縝密但鬆靈，尤其以中鋒出之的牛毛皴、焦墨點以及積墨點，更得王蒙真法。

表自己特色的「粗沈」畫風，這是他廣冶唐宋諸家，依托「元四家」的結果。這一時期的用筆粗健、凝重、蒼勁、生辣，墨色清淡華潤。沈周對美術的貢獻，除提倡元人畫風，使文人畫再次成為中國繪畫的主流外，就是他的寫意花鳥對後世的影響了，當時藝壇名流唐寅、文徵明都出於其門下。因他們大都居住在蘇州，而蘇州是古時吳地，所以世人稱其為「吳門畫派」。他與文徵明、唐寅、仇英又合稱「吳門四家」或「明代四家」，對明清繪畫影響深遠。

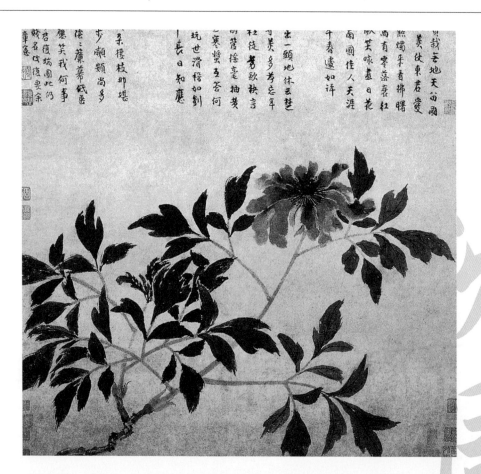

《牡丹圖》：圖中繪一枝盛開牡丹，花朵以淡筆寫出，再以淡胭脂罩染，使墨中有色、色中有墨，渾化無跡。

 文徵明 1470~1559

　　原名壁，字徵明，後以字行，改字徵仲，長洲（今江蘇吳縣）人，因先祖從蜀地遷楚，故又號衡山。他書法師從李應禎、文學師從吳寬、繪畫師從沈周，所師之人皆是一代名流。文徵明擅長山水、人物和花卉，而以山水名重於世。他在直接承續沈周簡樸渾厚的畫風基礎上，廣泛學習吸引宋元諸家，而且對南宋畫風也相容並收。文徵明早年所作山水多謹細，中年較粗放，晚年粗細兼具。早年的「細文」時期，他吸收了大量的青綠畫法，由於他強調古雅的書

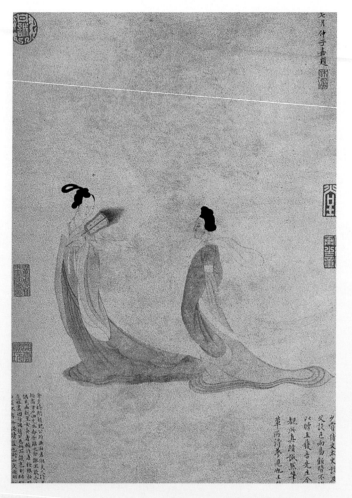

《湘君湘夫人圖》：藏於北京故宮博物院。此圖人物著唐妝，高髻長裙，形象纖秀，設色以極其淡雅的朱砂為主調，用筆依筆勢而行，強調線條的流暢和自身的特點，格調清古雅致。

卷氣，青綠山水在他筆下反而更顯古樸雅秀。他也吸收了「水墨蒼勁」的南宋畫風，但把南宋畫風的外在效果經營轉化成了筆墨內在的追求。文徵明和沈周一樣，都在花鳥畫方面有傑出貢獻。文徵明常作寫意蘭竹和意筆花卉，筆墨清潤雅麗、瀟灑可人，書卷氣息濃厚，為當時寫意花卉畫家爭相效仿。吳門畫派至文徵明時，成為明代影響最大的畫派，他把詩、書、畫、印發展到完美極致，使中國繪畫的書卷氣息更加濃厚，甚而成為中國繪畫元素表徵。

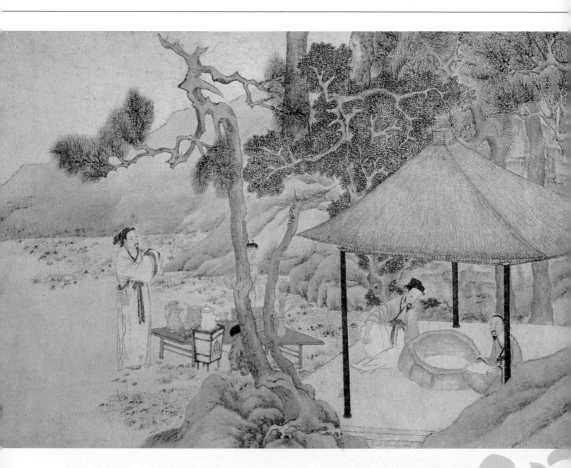

《惠山茶會圖》（局部）：藏於北京故宮博物院。是足以表現「細文」時期，文徵明細緻藝術特色的一幅畫。

唐寅 | 1470～1523

字伯虎，一字子畏，號六如居士，另有桃花庵主、南京解元、江南第一風流才子等別號，出身於吳縣（今江蘇）皋橋。唐寅的繪畫主要師從周臣，並廣泛研習宋人傳統，除此之外，他還吸收沈周的元人畫風，尤其在意境營造上更是努力追求元人意氣。由於唐寅詩、書、文才氣過人，因而能完善地把書卷氣引入畫中，以文統畫，使浙派畫風有了清雅瀟灑之氣。除寫意風格外，唐寅也擅長工細妍麗一體的人物畫，現存的《孟蜀宮妓圖》可為代表。他繼承唐張

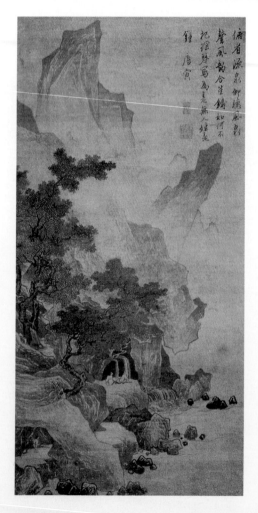

《看泉聽風圖》：現藏於南京博物院。圖中繪崇山峻嶺、峭壁陡險，山崖間老樹虬曲，岩隙清泉垂練。兩高士對坐石上，看泉聽風，悠然自得。

萱、周昉的畫風，又有其時代特點，刻意描繪弱不禁風的嬌憐之態。雖然唐寅以山水畫名揚天下，但後世學他山水者並不多，倒是他的人物畫對後世畫家影響很大。人物畫自元以後發展緩慢，唐寅將浙派用筆用於人物畫，使人物畫有新意，對後世寫意人物發展有促進作用。平心而論，「吳門畫派」對美術史的最大貢獻不在山水，而是在寫意花鳥方面，唐寅的水墨小寫意花鳥，對清代畫家惲壽平影響頗深，他變墨為色，開創了獨具特色的小寫意花鳥畫。

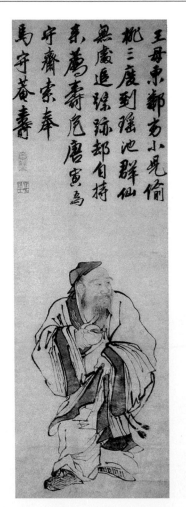

《東方朔像》：藏於上海博物館。此圖將山水畫法引入人物畫中，衣褶作抑揚頓挫的筆勢，用筆方中有圓，剛柔、粗細、濃淡變化微妙；設色也很淡雅，臉部表情刻畫得十分生動。

王紱 | 1362～1416

　　字孟端，號友石、九龍山人，江蘇無錫人，大約在十五歲時，補博士弟子員，後受株累，被謫往大同，充當了二十餘年的戍卒，建文元年（1399年）得返江南，隱居無錫九龍山中，因號九龍山人。這段期間，他潛心繪事，畫藝日增。王紱的山水畫深受元末畫家的薰染，尤其崇尚「元四家」的王蒙和倪瓚，但其墨竹對後世影響更大。王紱的墨竹以吳鎮竹法為入手，並上溯宋代文同墨竹畫法，變文同工謹為奔放，變吳鎮緊勁為灑脫；變文同之繁為簡，變吳鎮之

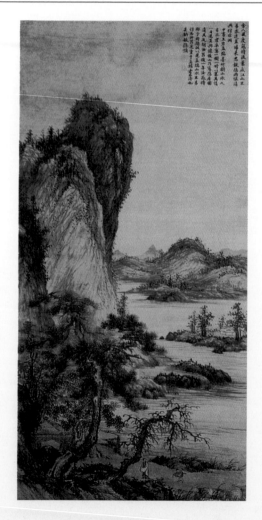

《隱居圖》：圖中繪山林層疊、平江如鏡，畫面清幽閒和，山石皴法點苔，用筆繁中有簡，意境在寧靜中有幾分活潑，已蘊藉著明代畫風的變革因素。

疏為密，並強調寫意畫運筆的連貫性，追求一氣呵成的意匠過程，著意於枝葉用筆之間的呼應關係，和書法運筆的書寫意態，強調一個「寫」字。宋、元諸家畫竹，多拘於所謂「濃葉為正、淡葉為背」的成法，因而很難使行筆連續不斷，放筆直追。王紱打破陳規，不過分留意小的濃淡關係，而將著眼點放在大的氣勢和大的對比上，更強調枝葉的疏密變化，「密不透風，疏可走馬」，增加了畫面的節奏感，開有明一代畫竹新風。

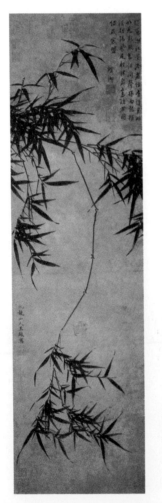

《偃竹圖》：藏於上海博物館。圖中繪偃竹一枝，姿態俊逸，用筆鋒正勢圓，竹梢和竹葉運筆勁利，鋒勢修長，堪稱墨竹精品。

仇英 | 生卒年不詳

　　字實父，號十洲，原籍太倉（今江蘇），長期居住在蘇州。仇英出身寒微，少年時曾是漆工，後改習繪畫，師從於周臣。他在周臣的「院體」畫風基礎上，精研「六法」，山水、人物、花卉俱能。他臨古功夫深厚，在借鑑唐宋繪畫傳統的同時，吸收民間藝術和文人畫之長，形成了自己的繪畫風格，在青綠山水方面尤有建樹。仇英的青綠山水，是以「院體」筆法取「氣」、以文人畫墨法取「韻」、以青綠著色取「麗」，在他的畫中，多以細勁的「院體」筆

《桃源仙境圖》：收藏於天津藝術博物館。此圖是仇英青綠山水畫的佳作，描寫當代文人雅士的幽居生活。

法勾皴，強調用筆的骨力，並以文人畫追求墨韻的擦染方法，把山的陰陽向背交代清楚。著青綠色時，以不傷墨色為主旨，盡量保留水墨氣韻，這是仇英山水畫的獨到之處。仇英的人物畫、花鳥畫功力也很深厚，在當時人物畫衰落不振的情況下，仇英的人物畫為畫壇帶來了幾分活力。他的花卉畫深得宋、元法度，工謹雅致，不落俗套。在以工匠身分學習文人畫的仇英身上，可以體會出文人畫已深入市民階層，被廣泛接受。

《玉洞仙源圖》：藏於北京故宮博物院。畫幅中山巒流泉、林木草堂、桃園春色，一派人間仙境，筆法工致而優雅。

林良 | 生卒年不詳

　　字以善，南海（今廣東）人，年輕時曾在布政使司供職，後以擅長繪事名揚鄉里。林良在花鳥畫史中的可貴之處，是尋找出一條工筆寫意的新路子，打破了南宋院體花鳥的拘謹和細筆描繪的柔弱風格。以熱情奔放、恣意縱橫的筆墨揮寫物象，放棄富麗濃豔的色彩，不以細緻富麗為能事，而以「水墨蒼勁」為追求，別有一番雄健之風。林良寫生造型能力絕佳，對物象觀察細緻入微，下筆雖然粗放，但概括性很強，體現出「盡精微、致廣大」的藝術精神。在他

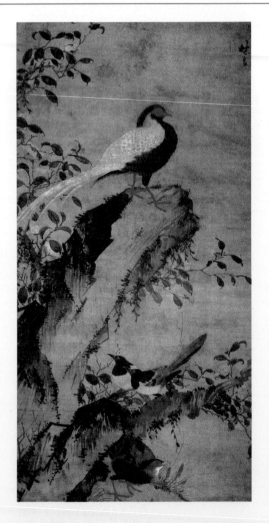

《山茶白羽圖》：藏於上海博物館。圖中繪山野一隅，岩石樹木以「浙派」勁健豪放的筆墨皴擦而出，鳥以精細的工筆勾寫，著色淡雅明麗，形成了工寫、收放、剛柔相濟的藝術對比。

的花鳥畫中，山水畫的成分非常多，可說是以山水畫法統合花鳥畫法，在布景構圖上還把大山大水搬入畫中。他不僅在畫法上採取山水畫法，在趣味追求上也把山水畫的意境引入畫中。在構圖安排上，常採取「一角半邊」來經營畫面，使花鳥畫的表現空間擴展至最大限度。在明代的院體花鳥中，林良畫風的「收處」和另一位花鳥畫家呂紀的「放處」，正好構成了一個結合點，可以說，只有林良和呂紀畫風的有機組合，才能代表明代院體花鳥的全貌。

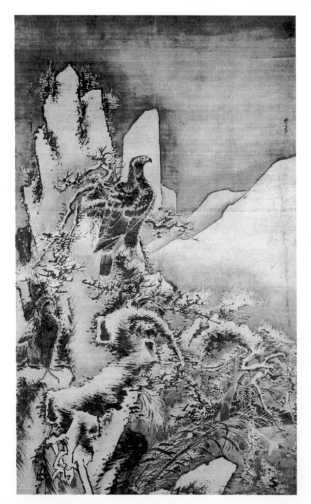

《雪景雙鷹圖》：藏於北京故宮博物院。圖中岩石、樹木均以「浙派」筆法揮就，但比「浙派」更放縱剛健一些，甚至有悲愴之感。

林良

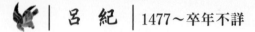

呂 紀 | 1477～卒年不詳

　　字廷振，號樂愚，浙江鄞縣人。以花鳥畫著稱於世，工謹富麗與水墨寫意俱能，並把林良的水墨蒼勁融入自己敷色豔麗的風格之中。呂紀花鳥畫取材和傳統院體花鳥差別不大，但在意境的營造上別開生面，他把所畫物象置於特定環境之中，抓住花木禽鳥的最佳姿態，在真實場景的自然狀態中表現主題。關於林良和呂紀在美術史上的貢獻，一般認為是開啟了後世大寫意之風，但真正判斷林良、呂紀的價值是很困難的，他們的畫在表面上很像文人寫意花鳥，但

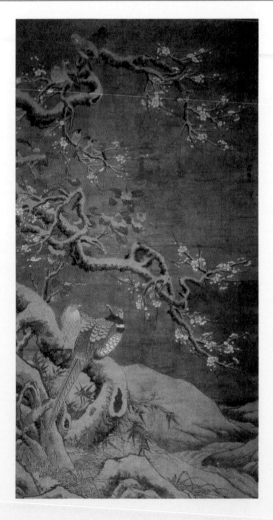

《梅茶雉雀圖》：藏於浙江省博物館。圖中寫料峭春寒的山溪邊，白梅、山茶盛開，老幹虬曲，雙雉棲息其上，一反一正，形態生動。

是「像」並不等於「是」，如「遒勁如草書」，並不等於引草書入畫；呂紀的花鳥畫，是在工筆院體花鳥框架內的延伸和擴展，但呂紀的畫仍然是「浙派」院體花鳥畫，對後世寫意花鳥的影響，主要是「水墨蒼勁」的精神。林良和呂紀所走的道路，不同於在王淵、張中、沈周、文徵明影響下陳道復、徐渭所走的「寫意」道路。對林良、呂紀的研究，可以尋找出他們在美術史上的真正作用和價值，對當下的工筆花鳥創新也是有所裨益的。

《殘荷鷹鷺圖》：藏於北京故宮博物院。圖中用鷹的眼神和荷葉、荷桿，巧妙地突出了即將臨遭悲慘命運的白鷺，具有矛盾衝突的戲劇效果，意境遠遠超出畫面本身。

戴 進 | 1388～卒年不詳

字文進，號靜庵，又號玉泉山人，浙江錢塘（今杭州）人。他少時秉承家學，長於繪畫；還有一說，戴進早年為製作金銀首飾的工匠，一次因偶然看到自己精心製作的首飾被熔為金銀，一氣之下，立志改學繪畫。經過努力，戴進三十六、七歲時，已名重海內。宣德年間（1426～1435），戴進以善畫被徵入宮廷，在共事的謝環、李在、倪端、石銳等宮廷畫家中，首屈一指，但因遭同行所妒，險遭殺身之禍，因此他埋名隱姓，四處流離，曾到過雲南，後又回北

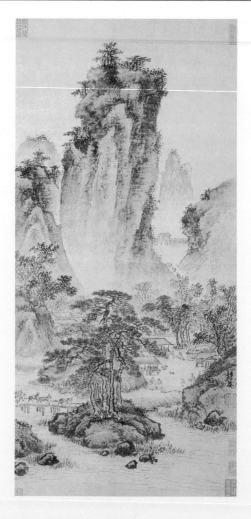

《關山行旅圖》：藏於北京故宮博物院。圖中繪關山聳峙、群峰環擁，有「一夫當關，萬夫莫開」之勢。

方，晚年主要活動於江浙一帶，最後在輾轉奔波中去逝。戴進是位有才能的畫家，山水、花鳥、人物、走獸無所不能，尤以山水獨步畫壇。他的繪畫以繼承李唐、馬遠、夏圭畫風為主，並吸收北宋、元代諸家畫法，形成了雄健蒼潤的個人風格。戴進的山水畫，大致有兩種風貌：一種是墨色蒼潤、奔放豪邁；一種是含蓄圓潤、細秀清雅，他的繪畫在明代中期被稱為「絕藝」，影響了明代山水「院體」畫風的走向，成為明代「院體」的代表。

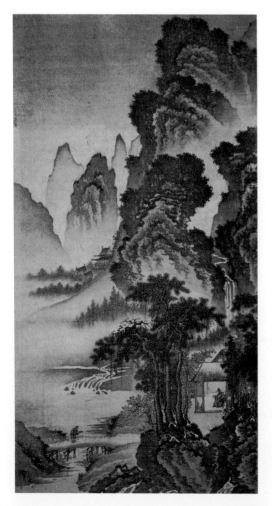

《溪堂詩思圖》：藏於遼寧省博物館。圖中峻嶺虯松、茅堂臨溪、飛瀑懸山，整幅畫面峰巒重疊，布置精密，頗見生機。

吳偉 | 1459～1508

　　字士英，一字次翁，號魯夫、小仙，江夏（今湖北武昌）人。從小就顯示出不凡的繪畫才能，擅長人物、山水。畫風從馬遠、夏圭以及戴進水墨蒼勁一體變化而成，格調更恣意揮灑、豪放勁健。平心而論，吳偉人物畫要比山水畫藝術水準高，他把山水畫中的雄健豪放引入，所繪人物衣紋勁健流暢，行筆多頓挫方折，變化豐富。吳偉在明中葉畫名極高，弟子眾多，成為一時風尚。因他是江夏人，所以被世人稱為「江夏派」的創始人。世人對南宋山水畫風和戴

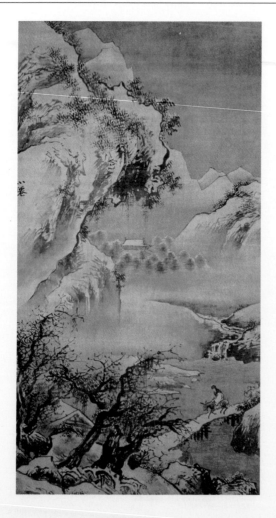

《灞橋風雪圖》：畫法以側鋒臥筆，皴法粗簡、墨韻酣暢，皴中有染、染中有皴，有一氣呵成之感。只是放縱有餘、精到不足，是吳偉典型風格。

進、吳偉畫風評價不高，其實，是因文人畫成為畫壇主流所致。戴進、吳偉一派在山石中所用斧劈皴和行筆輕快畫法，都是書法中所忌諱的；特別是斧劈皴，用筆需側臥掃出，起筆緊、收筆鬆，沒有書法中的藏鋒、迴鋒、中鋒行筆，以及提、按、頓、挫等方法要求，並且一味追求感官效果，這些都是和文人畫趣味相悖的。因此，文人畫越繁榮，戴進、吳偉一派越沒地位。戴進、吳偉一派在文人畫系「吳派」崛起後，日漸式微，一直到當代再也沒興盛過。

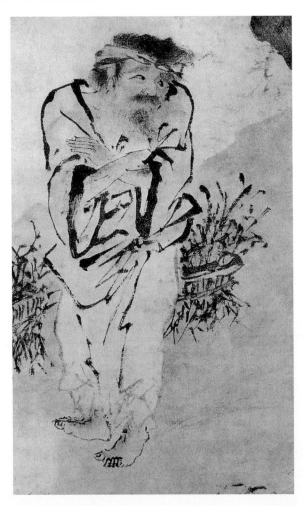

吳偉

《人物》：吳偉的人物畫被評為：畫人物出自吳道子，縱筆不甚經意，而奇逸瀟灑動人。

陳淳 | 1482～1544

　　字道復，號白陽山人，蘇州府長洲（今江蘇吳縣）人。陳淳師從文徵明，在三十歲以前與文徵明相處篤厚，書法和繪畫明顯受其影響。陳淳在從師文徵明時，就對沈周的小寫意花卉心摹手追，日後又因與文徵明疏遠，更加轉向沈周。沈周的花鳥題材比文徵明廣泛，筆墨也樸厚一些，這都對陳淳的寫意畫風有影響。陳淳對元代沒骨水墨花卉也領悟很深，往往在畫中流露出元人的蕭散逸氣。陳淳筆下的花卉題材非常廣泛，突破了傳統文人畫熱中表現的梅蘭竹

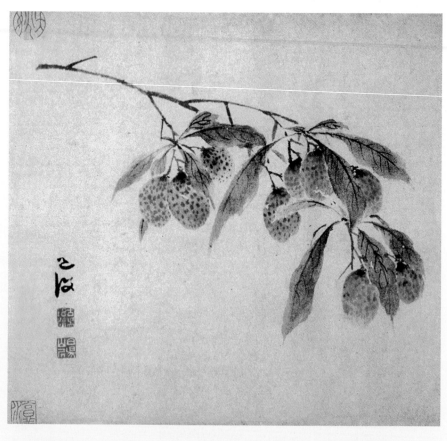

《荔枝賦書畫卷》：藏於廣州美術館。圖中繪折枝荔枝斜垂而下，荔枝的重量和色澤表現得非常微妙，圖中還可以看出沈周畫風的影子。

菊，和適合筆墨表現的幾種花卉的限制。他的寫意花卉表現方式，既有單純的水墨，也以色點寫；既有粗放一格，也有工謹畫風；既有勾花點葉，又有點花點葉；既有彩花彩葉，又有彩花墨葉，形式語言非常複雜。陳淳的寫意花卉，開拓了表現領域，完善了筆墨語言，開啟了後世大寫意畫風的門徑。他是小寫意和大寫意之間的分水嶺，對後世徐渭的大寫意花卉影響極大，並合稱「青藤白陽」，在美術史上是一位重要人物。

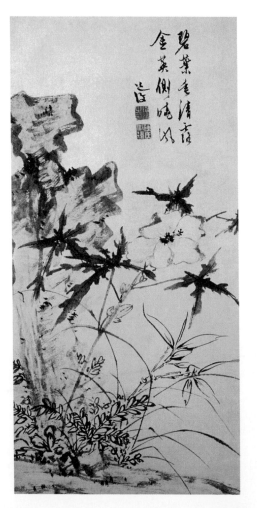

《葵石圖》：藏於北京故宮博物院。葵花以淡墨渴筆頓挫寫出，用筆變化豐富而微妙，寥寥幾筆就表現出花的厚度和質感。

徐 渭 | 1521～1593

　　字文長，號天池山人、田水月等，晚號青藤道士，浙江山陰（今紹興）人。他具有多方面的藝術才能，他的書法學蘇軾、米芾，字體奔放，自成面貌；中年才開始學畫，至晚年趨於成熟，許多不朽名作都創作於生命最後的二十年。徐渭對山水花卉、人物都很擅長，尤以水墨大寫意為最。由於吳門後生陳淳在寫意花卉領域的探索，開拓了筆墨語言的新境界。徐渭就是在陳淳的基礎上，將小寫意發展為筆墨恣肆的大寫意。陳淳有兩種風格：一種是工謹一

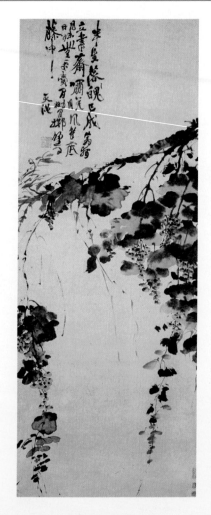

《墨葡萄》：藏於北京故宮博物院。此圖在構圖上較為奇特，一枝葡萄藤由右至左垂下，沒有曲折變化，有違一般章法；但徐渭在左上角題詩一首，猶如四條繩索將葡萄藤拉起，補救了構圖上的不足。

格，一種是放縱一格。徐渭是接續陳淳放縱一格向前發展的，他的寫意花卉「走筆如飛，潑墨淋漓」，在用筆上，他強調一個「氣」字，看似草草、若斷若連，實則「筆斷意不斷」，有所謂「筆所未到氣已吞」；在用墨上，他強調一個「韻」字，看似狂塗亂抹、滿紙淋漓，實際是墨團之中有墨韻，墨法之中顯精神，是所謂「不求形狀求生韻」、「信手拈來自有神」。徐渭以他的才情，將大寫意花卉推上了藝術最高峰，成為大寫意畫的里程碑。

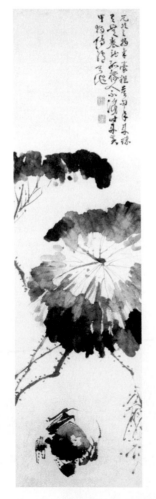

《荷蟹圖》：藏於北京故宮博物院。此圖用筆縱橫馳騁，用墨浸潤淋漓，在濃淡交錯中顯出墨彩華光，可謂水墨「絕唱」。

徐渭

藍瑛 | 1585～1666後

　　字田叔，號蜨叟，晚號石頭陀，又號西湖外史、西湖外民、東郭老農，浙江錢塘（今杭州）人，是一位山水、人物、花鳥俱能的全才。藍瑛學畫以臨古入手，早年曾學元人諸家，因居處乃浙派畫風故地，對浙派領悟頗深，但並沒有拘於形跡，而是將浙派所追求的「水墨蒼勁」變成「用筆蒼勁」，以矯文人畫用筆鬆軟之病。他將浙派水墨淋漓的筆墨效果變成「無墨求染」，以染墨、染色的溫潤，矯正「狂塗亂抹」的粗野之病。他取法於浙派山水的小斧劈，並

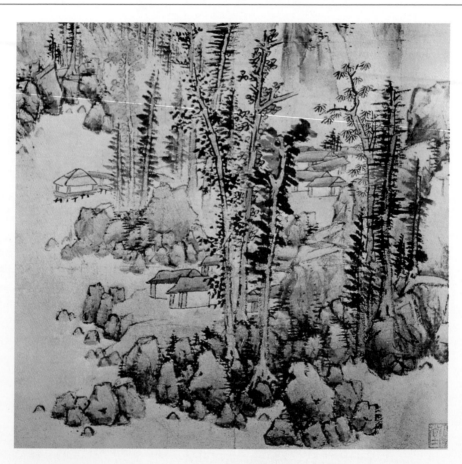

《山水圖》（局部）：藍瑛的山水畫，無論是「沒骨青綠」，還是淺絳山水，都能給人以堅硬頑強的感覺。

將其用筆拉長或方折，變側鋒用筆為中鋒用筆。他的山水畫非常強調用筆的蒼勁和山勢岩石的骨力剛硬，在紙本上作畫時，筆筆都有「飛白」，顯出毛毛蒼蒼的筆致；再加上他用溫潤的墨色渲染山體，使「筆蒼墨潤」得到了高度融合。藍瑛除淺絳山水外，還畫自稱仿自張僧繇的「沒骨青綠」山水，雖言「沒骨」，實則骨在其內，這也許是藍瑛在渲染明暗的「染法」中發展出來的技法，使青綠山水又多了一種畫法。

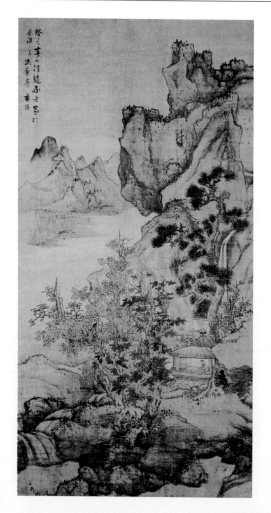

《山水圖》（局部）：藍瑛畫樹最有特色，他畫樹強調深紮入土的樹根和茁壯粗大的樹幹，非常合乎樹木的生長規律。

藍瑛

董其昌 | 1555～1636

　　字玄宰，又字思白，號香光居士，華亭（今上海松江）人。與畫家顧正誼，名士王世貞等人相往還，並先後與禪宗大師達觀、憨山相交，這對他日後有很大的影響。董其昌的繪畫受顧正誼影響，後來也直取諸家正法，晚年亦取法李唐。他在師法古人的過程中，提出：士人作畫當以草隸奇字之法為之，樹如屈鐵，山如畫沙，絕去甜俗蹊徑，乃為士氣。但這僅是文人畫的一般要求，董其昌不僅提出以書入畫，更重要的是他對用於畫中的書法之筆，提出了更內

《仿古山水冊》：藏於北京故宮博物院。董其昌畫樹幹多以蒼而毛的渴筆勾皴，再以「混點」點寫。此圖與《秋興八景》同列他的代表作品。

在的要求，以求繪畫中的筆墨更加精純，不流於浮泛表面。董其昌的繪畫大致可分三類：其一以表現筆法為主，其二以表現墨法為主，其三是設色山水，在色彩中追求古雅。特點是筆法分明，皴法層次清晰，並著意於墨色由濃及淡的漸變，顯得「幽深淡遠」；在用筆上，他特別注意提、按、頓、挫的行筆變化，呈現出「平淡天真」的禪學意味。董其昌以他的繪畫和理論，影響了後世的畫家，清代的「四王」就是董其昌繪畫理論的身體力行者。

《秋興八景》：藏於上海博物館。全圖墨色濃淡漸變，顯得幽深淡遠，體現出「平淡天真」的禪學意味。

 陳洪綬 | 1598～1652

　　字章侯，號老蓮，別號老遲，浙江諸暨人。少年時曾反覆臨摹過李公麟所畫的七十二賢石刻拓片，還臨過唐代周昉的作品，打下了深厚的基礎。陳洪綬山水師學藍瑛，樹木尤其深得真法。在人物造型上，他吸收五代貫休人物畫造型語言，將「胡相」特徵轉化為「漢相」；將「宗教梵境」轉化為「人間仙境」。在衣紋用筆上吸收顧愷之的畫法，追求衣紋的連貫和用筆的舒展，更強調衣紋的重複性，在古拙裡隱現著優雅的裝飾意味。在著色上，他以不損傷墨

《南魯生四樂圖》：私人收藏。畫中人表情生動自然，面部全以明暗法積染而成，衣紋走向仍是自家筆勢，襯托出人物飄逸瀟灑的內心世界。

韻和用筆為準則，並在色彩對比上頗為考究。陳洪綬除擅長以線為主的人物畫外，還常作「波臣派」一格，他與「波臣派」創立者曾鯨是好友，在繪畫上難免受其影響。他畫樹石得益於藍瑛，但中年以後化身立法，自立門庭，山石皴法波幻雲詭，筆墨高雅樸厚；花鳥畫吸收宋元畫法，生機勃發，皆極精妙入微。陳洪綬的版畫作品對後世影響很廣，日本德川時代「浮世繪」代表畫家葛飾北齋所作《水滸卷》中，就吸收了不少陳洪綬的畫風。

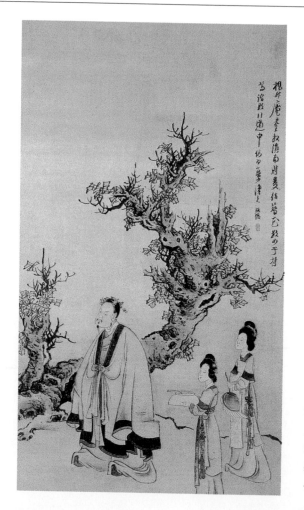

《升庵簪花圖》：藏於北京故宮博物院。陳洪綬的人物畫，往往在強調衣紋筆勢的同時，又增加一些裝飾效果，此圖即為代表作之一。

陳洪綬

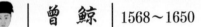

曾 鯨 │ 1568～1650

　　字波臣，原籍福建莆田，是明末著名肖像畫家，他和陳洪綬是朋友，在繪畫方面相互影響，又和浙東著名學者黃宗羲交往密切。與文人學者的交往使曾鯨眼界大開、修養提高，因此，他在藝術境界上和普通畫工有所不同。傳統的肖像畫一般先用筆勾出輪廓，然後著色暈染，有所變化也只在用筆濃淡深淺上。曾鯨在肖像畫方面的貢獻，在於他突破傳統，以獨特的「墨骨」畫法開創了人物畫新風貌，這或許是明代中國開始與歐洲時有商業往來所造成的影響。

《王時敏小像》：藏於天津藝術博物館。人物面部以「墨骨」法染出，在關鍵部位用線強調，如上眼皮、鼻頭、嘴線等。衣袍雖然用線勾出，但和傳統衣紋已有所不同。

具體畫法是：人物臉部結構起伏不用墨線勾畫，而以淡墨皴擦渲染達數十層，在烘染數十層的「墨骨」上，再施以淡彩，以表現男女老少的氣血膚色。這種畫法立體感很強，因始創者為曾鯨，故稱「波臣派」。明代中後期的人物畫，效法吳門唐寅、仇英一格的人物，到末流生氣漸失，學浙派者又流於粗簡枯硬，在時病日深的情勢下，曾鯨自創門派，為明末人物畫壇帶來了活力，也深深地影響著後世的人物畫家。

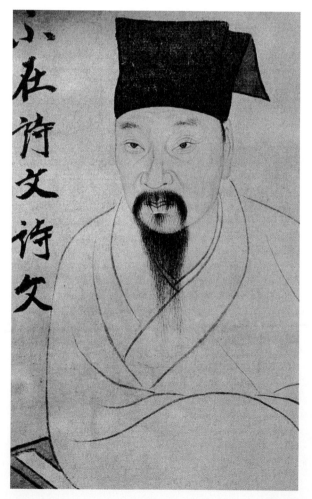

《葛一龍像》：藏於北京故宮博物院。畫中人物面部刻畫得有血有肉，富有彈性，表情也很有特點，是曾鯨又一力作。

弘仁 | 1610~1664

　　安徽歙縣人，本姓江，名韜，字六奇，明亡為僧，法名弘仁，號漸江學人、漸江僧，又號無智。弘仁以工畫山水而名重於時，他最初師法宋人，為僧後開始師法元人筆墨，以倪雲林筆墨為「骨」，以黃公望筆墨為「肉」；從倪雲林的畫中取其「筆力」，從黃公望的畫中取其「墨韻」。弘仁山水畫筆墨精謹、取象簡約，山石峻峭方硬、林木虯曲遒勁，雖師法倪雲林，但又能在峭拔處見溫潤，在細弱處見筆力。倪雲林畫中多橫行「折帶皴」，弘仁將「折帶

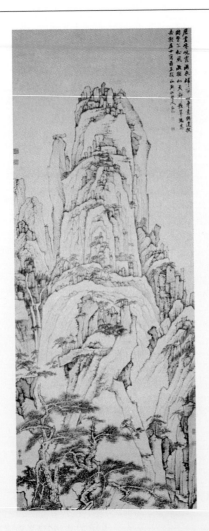

《天都峰》：藏於南京博物院。為了克服折帶皴的弱點，弘仁變橫向走筆為縱向走筆；變側行筆為中鋒行筆，變扁折為圓厚，加強了用筆的力度和用筆的濃淡變化。

皴」變橫為縱，為去掉「折帶皴」變縱向後有軟弱之病，他便寫取山勢方硬的骨架；為使過長的用筆富於變化，他每行一段，筆就頓挫一下，使線條有或出或進的節奏變化。弘仁畫山多方折之形，容易有堆砌扁薄之感，為了使山體有厚度，他在關鍵的形體轉折處和遠山處，以適當的皴、擦、點、染來增加山體的圓厚，同時也增加了墨韻，可謂一舉兩得。弘仁對後世的美術發展影響很大，尤其他繪畫的品格，一直為後人所仰慕。

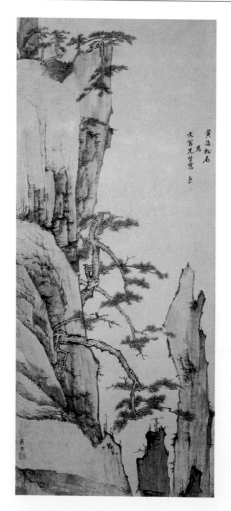

《黃海松石》：藏於上海博物館。雄偉峭拔的黃山，以及虬曲彎折的松樹，是弘仁畫黃山題材的代表作品。

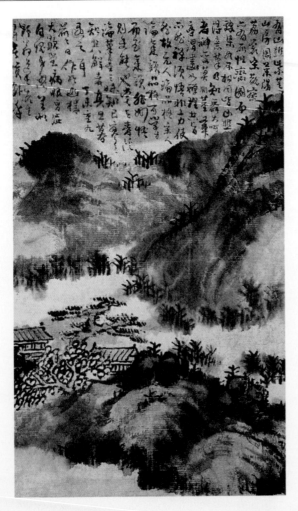

石谿 1612~1692後

俗姓劉，出家後名髠殘，字介丘，號石谿，又號白禿、石道人、電住道人、殘道者，武陵（今湖南常德）人。他到過南京、杭州、黃山、雁蕩山等地，返鄉後隱居桃源餘仙溪，清兵南侵時，為避兵禍而入深山三月有餘。石谿的繪畫自臨仿古人起步，早期藝術深受元人、特別是王蒙的影響；在他的山水畫中，王蒙的筆法處處可見。稍後，他又以元人的筆墨為基礎，對宋代巨然也用意頗深。石谿性格直率、感情熱誠，又有認真的治學態度，從而形成了渾

《松岩樓閣》：藏於南京博物院。山巒以濕筆揮寫，在水墨幻化中，不失用筆法度，放而不縱，是一幅筆墨氣韻俱佳的作品。

厚、筆墨蒼茫的藝術風貌。他作畫下筆沉著，以法度嚴謹勝出時人一籌，多用中鋒禿筆勾山勒樹，行筆不是很快，但卻筆筆紮實，和石濤奔放恣肆的筆墨風格形成了對比。石谿的畫在格制上多保持在元人左右，但在山石的體積厚度上，多採取宋人著意塑造山體結構厚度的方法，在勾勒山體時，他先用細勁之筆勾出輪廓和大致的皴法，然後以粗筆濕墨直接分陰陽向背，線面、乾濕互用，既有毛蒼的筆致，又有痛快淋漓的墨韻。

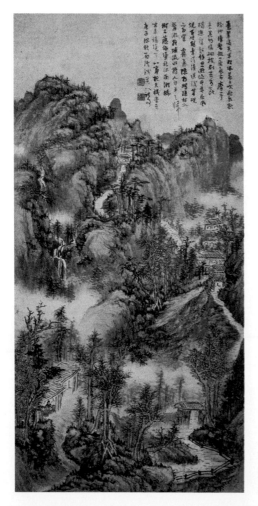

《蒼翠凌天圖》：現存於南京博物館。畫面崇山峻嶺、萬木叢生，山石樹木乾筆寫出、粗筆皴擦，以淡赭染就，色墨互襯，韻味雋永。

八大山人 | 1626～1705

　　朱耷，號八大山人、雪个、个山、人屋、良月、朱道朗、刃庵、破雲樵者等，江西南昌人，為明太祖朱元璋第十六子寧獻王朱權的後裔。八大山人早年畫花卉多勾花點葉，此時用墨清雅有餘、放逸不足。促使八大山人在藝術上突飛猛進的人是董其昌。他在臨習董其昌的山水畫中領悟了筆墨根本，將山水畫中的筆墨運用於寫意花鳥中，以水墨大寫的花鳥畫意震驚四方，後期花鳥畫從用筆到造型都開始變方為圓，在圓渾中寓以清剛。在山水畫方面，八大山人用

《水墨山水》：存於上海博物館。八大山人的山水畫，筆勢奔放、墨韻鮮活，他的渴筆山水更具毛澀蒼莽之氣。此圖是他山水畫中的佳作。

花鳥畫的直接落筆，然後「破墨」的畫法，形成了自己的畫風。他筆下的線條，如枯藤搖振、剛柔相濟。八大山人的章法也非常奇特，他善於運用大疏、大密和線條的穿插，往往在畫中留有大片空白，供觀者想像其間；他還善於將畫中物象引向畫外，將畫外物象引入畫中，使構圖表現境界擴大，也充滿了張力。八大山人的繪畫，不僅給清代畫壇以極大的震盪，而且對後世的「揚州八怪」、吳昌碩、齊白石都有著深遠的影響。

《梅花圖》：藏於南京博物院。此圖畫幅不大，但一筆梅枝就出現了好幾次的頓挫轉折、正側粗細變化，令行家驚歎不已。

王時敏 | 1592～1680

　　字遜之，號煙客，晚號西廬老人，江蘇太倉人。他少年時喜愛繪畫，祖父王錫爵囑託董其昌指教，還不惜重金購得古代名跡，使王時敏從小就有機會從古人真跡中學習「真法」。王時敏在董其昌的指導下，深得古人精髓，對黃公望的筆意最為熟悉，對倪雲林也情有獨鍾。他在師仿其他名家時，皆以兩人為筆墨根本。他常寫臨某家筆意、摹某家筆法，但在追求筆墨內在意義的同時，更注重古人畫中的精神和氣韻。王時敏用筆圓熟，也很蕭散鬆動，每一筆不是

《夏山飛瀑圖》：藏於南京博物院。此圖山水氣勢雄偉、構圖複雜、行筆縝密、墨韻十足，一派山間林野清新自然之氣。

以濃淡相濟使線條活絡，就是以渴淡之筆出之，筆筆透氣。所畫樹幹的用筆蒼潤互用、變化多端，樹木墨點用筆秩序井然，用墨濃淡層次分明，盡量讓每一筆都顯而易見。王時敏的弟子眾多，「四王」中，王鑑是他的族侄，王翬是他的學生，王原祁是他的孫子。他是董其昌的衣缽繼承者，被稱為「國朝畫苑領袖」，是開啟「四王」畫風的第一人；而王時敏的孫子王原祁，則是「四王」中最後一人，也是「四王」畫風集大成者和集古人成法於一身者。

《山水圖軸》：藏於上海博物館。是王時敏水墨一格的代表作品。

王原祁 | 1642～1715

字茂京，號麓臺，太倉（今江蘇）人，是清初「正統」畫風的代表畫家之一，與王時敏、王鑑、王翬合稱「四王」。王原祁出身於紳宦名家，幼年時就喜愛繪畫，曾作山水小幅，貼在書齋壁上，祖父王時敏見後十分驚訝，以為是自己所繪，便問：「吾何時為此耶？」知是其孫所繪，欣喜不已，以後便教其臨習古畫。王原祁得益於祖父的親授，並對董其昌的繪畫理論領會頗深，在吸收黃公望、王蒙的長處上更見功力，尤其在用筆上卓絕超群。他用筆骨力雄

《山水圖》：此圖為淡墨一格作品，渴淡積染的筆法，完美地呈現了山石的質感。

健，如綿裡藏針。王原祁在引書法入畫的同時，更著意於「樹如屈鐵，山如畫沙」。王原祁對元人筆墨境界頗有心得，在用墨上，發展了乾筆渴墨層層積染的傳統技法。在淡墨一格中，他多以淡墨作山石，乾筆皴擦，層層見筆，在「毛」與「澀」中求渾厚；他的渴淡積染，看上去有「草泥牆皮」的精礪感覺，完善地表現了山石的質感。在濃墨一格中，他以深墨皴擦為主，焦墨加點而成陰陽，看上去猶如「鐵打」的江山，在焦黑中放出墨的華光。

《梅道人筆意》：此圖屬濃墨一格，焦墨加點成陰陽的手法，使畫中江山彷彿「鐵打」。

王翬 | 1632~1717

字石谷，號耕煙散人、烏目山人、劍門樵客，晚號清暉主人，江蘇常熟人。他出生於一個繪畫世家，自幼酷嗜繪畫，拜山水畫家張珂為師，並顯露出繪畫方面的才華。之後王鑑收他為弟子，指點繪事，不久便畫藝大進，在畫苑領袖王時敏、王鑑的鼓勵和揄揚下，名聲震畫壇。王翬的畫以臨古為始、以臨古為終，早年曾臨黃公望，師從王鑑、王時敏，後廣泛臨摹唐、五代、宋、元各家，三十至六十歲是王翬藝術成熟期，臨古水準有些已可達亂真地步。除水

《溪山紅樹圖》：藏於臺北故宮博物院。圖中山石主要以渴筆畫成，皴法以牛毛皴兼解索皴為主。在色墨的對比中，使溪山紅樹有秋陽輝耀的感覺，明麗動人。用筆如此輕靈、氣韻如此生動，在王翬的作品也屬罕見。

墨山水外，王翬還畫了許多青綠山水，這些畫多用唐宋筆墨為之，著色古雅明快，色墨相映，不同凡格。王翬的畫風顯然和王時敏、王原祁有所不同，他不局限於董其昌限定的「南宗」路數，而把筆墨延伸至更博大的區域。他在文人畫法式框架中，更注重筆墨自身語言的錘鍊，他的筆墨功夫超過了「四王」中其他人。「四王」以後「正宗」畫風開始衰微，隨著歷史的發展，總有一天，「四王」的藝術真諦會被世人所領悟。

《秋林圖》：此圖著色古雅
明快，是王翬青綠山水代表
作之一。

石濤 | 1642～約1718

　　原姓朱，名若極，明皇室後裔朱亨嘉之子。石濤之父因自稱「監國」為康王逮捕處死，年幼的石濤由內官攜出、落髮為僧以避滅族之禍，法名原濟，號石濤，別號清湘老人、苦瓜和尚、大滌子、瞎尊者等。石濤的山水畫多師元人，以元人筆墨為根基，意境營造也未脫元人，對北宋巨然和元代倪雲林用心亦深，沈周、藍瑛的成分也很多，但石濤畫中的山石結構和山川的折落都非常生動真實，這是其他畫家所未見的。石濤山水畫風格樣式較多，但總體是水墨

《遊華陽山》：藏於上海博物館，是石濤工致一格的代表作品。

變幻、清剛縱放、情調新奇，用筆可謂變化多端。在他的筆墨之中，處處閃耀著生機和靈動的光芒。他最具特色的是奔放一格，水墨滲化淋漓，氣勢不凡；最耐人品味的是工致一格，筆墨勁利繁複、皴法多變，結構謹嚴，設色明麗可人，法度絕不乖張，在繁複蓊鬱中透露出石濤的才華和智慧。石濤對後世的影響，多半是他的獨創精神，他對清代中期的創新畫派「揚州八怪」產生了直接的影響。他的「藉古開今」也是當代中國畫創作中值得借鑑的。

《淮陽潔秋》：藏於南京博物院，是石濤奔放一格的佳作。

石濤

吳曆 | 1632～1718

　　本名啟曆，號漁山，又號墨井道人，江蘇常熟人。自小喜讀詩文，愛好書法、音樂。青少年時就開始學畫，但不得要領，後跟隨王鑑，又轉師王時敏，有機會遍觀宋元真跡，心摹手追，獲益匪淺。康熙元年（1662年），吳曆的母親和妻子相繼去世，他從此情緒消極，有「出世」之念，之後加入了天主教會，成為一名修士。吳曆繪畫師從王鑑、王時敏，又上溯宋元諸名家，對古人技法涉獵較深，對唐寅畫風有所偏好；早年與「四王」筆致一脈相承，追求筆

《湖天春色》：藏於上海博物館。圖中寫湖岸柳色新綠，以青綠色為主調，一派春色宜人的景色。該圖整體觀之，基本上還是古法寫就，但已略有西方的透視技法隱於其中。

蒼墨潤的效果，後又結合唐寅皴染工謹、清雅嚴整一格，形成了細謹嚴整而又秀潤有餘的風貌。晚年隨著入教和接觸西方藝術的機會增多，他的畫風也有所變化，多畫高山遠水，以王蒙蒼渾繁密的筆法，乾筆焦墨層層皴染。為了使畫面渾厚深重，他變傳統陰陽向背法為西畫的明暗法，甚至強調了受光面，使畫面一下子厚重了許多。在景物的安排上，他所畫河流、房屋、橋梁，莫不按透視原理安排，畫面在厚重的基礎上，又增強了深遠的意味。

《靜深秋曉圖》：藏於南京博物院。在圖中可以看到，他學西方的東西是有機地融合、整合西方繪畫技法，真是難能可貴。

高其佩 | 1660～1734

　　字韋之，號且園，又號南村，遼寧鐵嶺人。自幼喜畫，經常臨習古人畫跡，只可惜沒能找到自己的風格面貌，而未流傳於世。後來因鹽務之事受累丟官，他因而專心研習畫藝，嘗試以指作畫，沒想到畫名日重，挾縑持金索畫者紛至沓來，由於作畫數量太多，加上高其佩善水墨而不善著色，因而常求助好友袁江、沈嶅等代為著色。指頭畫，顧名思義是以指代筆作畫，運用指甲、指頭蘸墨色代筆，大塊墨色多以手掌塗寫，所用紙張多半生半熟的宣紙，或將生

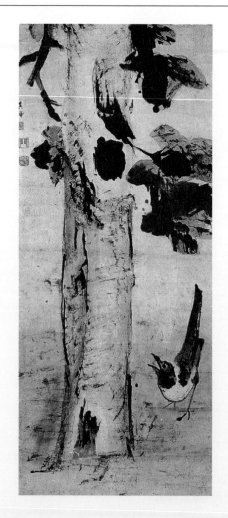

《梧桐喜鵲》：藏於遼寧省博物館。運指縱橫恣肆，寫梧桐葉如潑墨一般痛快淋漓，喜鵲畫得形神兼備、天姿超邁。

紙噴刷豆漿、膠礬之類，以求運指順暢。因以指代筆，畫面效果常有筆所達不到的蒼辣意味。高其佩的指頭畫，具有高超的表現能力，大到山水、人物，小到花鳥、蟲草，他都能得心應手地一揮而就。指頭畫是中國畫中的特殊品種，它必須以毛筆畫傳統做根基，沒有深切體會毛筆畫的筆墨趣味，弄不好會比畫不好的毛筆畫還要庸俗百倍。自高其佩以來，後學者不乏其人，但有成就者少，究其原因，可能是毛筆畫傳統功力不夠所致。

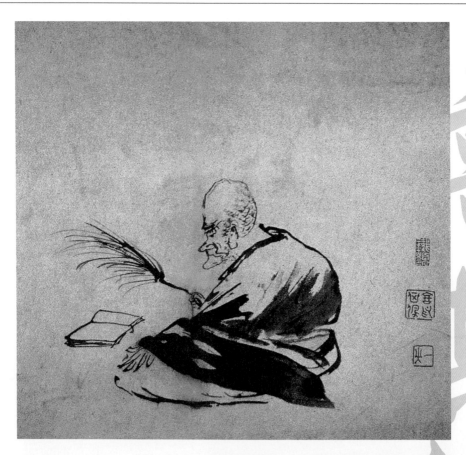

《人物冊頁》：藏於上海博物館。衣袍以粗指潑墨急掃而出，臉部、拂塵、經書、手指，以細勁線條勾勒，整幅畫面猶如以筆畫成，但又有筆所達不到的生拙蒼渾之趣。

惲壽平 │1633～1690

又名格，字正叔，號南田，又號雲溪外史、白雲外史、東園客等，江蘇武進人。他的堂伯父惲本初擅畫山水，筆沉墨厚，氣象不凡，壽平自小秉承家傳，山水畫早於他的花鳥畫而揚名畫壇，他與王翬感情篤厚，兩人畫風、筆路相去不遠，他們合作的山水畫如同一人所為，後王翬畫名日高，壽平遂感難勝，又念朋友之誼，決意改畫花鳥。惲壽平的花鳥畫，往往自題師仿北宋徐崇嗣，或師其他諸家，實際上，他的畫法多從「吳門畫派」而來，尤其是從唐寅

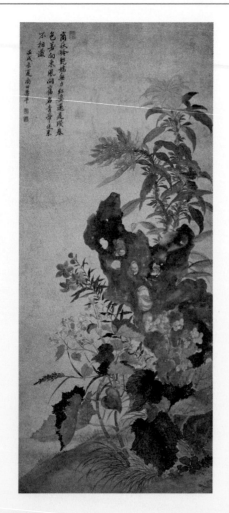

《錦石秋花》：現存於南京博物院。圖中花卉色調清新、雅秀超逸、生動自然，傳統與寫生在此畫中得到了完美的融合。

得法最多。惲壽平變唐寅水墨寫意花鳥為著色沒骨，在格制上也多著意唐寅風範。在將唐寅水墨一格轉化為著色一格後，他廣涉宋元諸家，汲取古人意氣，並注意對花寫生，攝取花鳥真態，復興了湮沒已久的「沒骨花鳥」。沈周、文徵明、唐寅將元代水墨沒骨花鳥轉化成水墨寫意花鳥，而惲壽平將寫意花鳥畫法又引回沒骨花鳥中，使傳統的沒骨畫有了新形態，被奉為清初花鳥畫的正宗，並形成了「惲派」，開創了花鳥畫發展的新風尚。

《花卉冊頁》：藏於北京故宮博物院。此圖與《錦石秋花》大致可代表惲壽平的藝術成就。

龔賢 1618～1689

又名豈賢，字半千，一字野遺，號柴丈人，江蘇昆山人。龔賢的山水畫雖然在當時已名揚江南，並被列為「金陵八家」之首，但他對後世的影響並不大，真正重視龔賢山水畫藝術價值是近代的事，由於黃賓虹、李可染吸取龔賢的積墨法，在山水畫藝術上獲得了成功，人們才注意到他的藝術價值。龔賢十四歲前後就跟董其昌學過畫，受董其昌的繪畫理論影響很大，除了得到董其昌的親授外，也廣泛地師仿古代名跡，但所學大多也不出「南宗」範圍。龔賢

《松林書屋圖》：存於旅順博物館。是龔賢晚年的作品，圖中丘壑縱橫、樹木蔥蘢，氣象雄偉壯麗；筆墨蒼厚溫潤，以「積墨法」層層皴染，在山間樹叢中透出墨彩華光。

的繪畫面貌大致有兩種，一種是早期的「白龔」，一種是晚期的「黑龔」。四十五歲前是「白龔」階段，所畫高山流水與古木叢林都呈現在灰白色調中，突出線條，皴染不是很多，有脫胎於董其昌、惲向的痕跡。稍後龔賢開始探索「積墨法」的運用，呈現出由「白龔」向「黑龔」過渡的「灰龔」畫風，在畫中已出現了天光變幻的陽光感。在龔賢的「黑龔」時期，他的「積墨法」越來越純熟，越積越厚、越積畫面越亮，在渾淪中透出用筆的明晰。

《木葉丹黃圖》：藏上海博物館。龔賢晚年繪畫已呈「黑龔」畫風，但也不乏「白龔」之作，此圖就屬於這一畫風。畫中山石錯落有致、用墨幽淡清逸，韻味十足。

華喦 | 1682～1756

字德高，又字秋嶽，號布衣生、白沙山人，福建上杭縣白沙里人；因上杭縣屬汀洲，而汀洲古名為新羅，故又號新羅山人。華喦是一個花鳥、人物、山水皆能的畫家，人物在清代也占有一席之地。從師承上看，他是用南宋馬和之的畫法，再參以明代陳洪綬而成自己面貌。在繪畫方面卓有成就的是寫意花鳥畫，他的花鳥畫從惲壽平入手，熟練地掌握了沒骨寫意畫法，又吸收陳淳、周之冕、唐寅、石濤等人的筆法，將工、寫兩家合流為具有自己風格的小寫意花

《山雀愛梅圖》：藏於天津藝術博物館。圖中繪梅花盛開，雙雉與雙雀跳躍在疏枝密蕊中，一片早春景色。

鳥畫。華喦以前的寫意花鳥，實際上應該叫寫意花卉，因為這些畫多描寫花木竹石而少畫鳥，但在華喦的畫中，不僅有名目繁多的鳥類，還有不少兔子、松鼠之類，這無疑擴大了文人畫的表現題材。他筆下的鳥，和工筆畫中的鳥在畫法上有所不同，他不追求形色上的工謹，而是追求文人畫的筆致，在細細的羽毛中，講究筆墨的趣味變化。他的繪畫為中國美術史增添了新的一頁，對後世的海派畫家任伯年、虛谷產生了很大的影響。

《海棠禽兔圖》：藏於北京故宮博物院。以沒骨法畫一叢海棠，海棠花以粉點寫，海棠葉雖以花青揮寫，卻有水墨暈彰的效果，痛快淋漓。

李鱓 | 1686～1762

字宗揚，號復堂，又號懊道人、墨磨人等，江蘇興化人。少年時代的李鱓天資聰慧，喜讀詩文，愛好書畫，早年曾學元人山水，成為宮廷畫家後改學花鳥。先拜「正統」畫家蔣廷錫，後又拜指畫名手高其佩為師。除得到高手親授外，還廣泛師學諸家，可以說，李鱓是融合諸家而成個人風貌的，因而他的繪畫樣式也很多，既有小寫意，也有大寫意；既有以色點寫，也有以墨揮灑；既有兼工帶寫，又有色墨相襯，變化十分豐富，其中最能代表李鱓特點的還是他

《玉蘭海棠圖》：藏於南京博物院。是李鱓明秀雅麗一格代表作，畫風接近蔣廷錫。李鱓經常在畫上長題詩詞，甚至將題詞寫在所畫物象的空隙中，成為畫中的一部分，使畫面頓增書卷之氣。

的大寫意。他的大寫意用筆縱橫馳騁，用墨揮灑淋漓，所畫物象生動活潑，行筆以中鋒為主，用筆壓紙頓挫而出，從粗幹到細枝始終保持中鋒起中鋒收。畫面全用中鋒容易流於呆板，他便用有節奏的頓挫和留出飛白來活躍畫面。李鱓的寫意畫，在廣泛研習傳統技法的基礎上，創立了獨特的個人畫風，代表了「揚州八怪」的創新作風，開闢了文人畫表現的新境界，對當代中國畫的創新也有著深遠影響。

《土牆蝶花圖》：藏於南京博物院。此圖是李鱓筆酣墨飽一格代表作，整體畫風更像高其佩。





金農 | 1687~1764

　　字壽門，號冬心，別號曲江外史，稽留山民、昔耶居士、壽道士、百二硯田富翁等，原籍浙江仁和（今杭州）。自幼聰慧，師從何焯學習經史，也喜愛金石之學，精於鑑古，又好遊歷，足跡遍布大江南北、名山大川。金農五十歲左右才學畫，但深厚的學識修養，也許就是他學畫晚，卻有所成的根本原因吧。「揚州八怪」不僅畫「怪」，書法也「怪」，而金農的「隸體漆書」更具特色。平心而論，金農在「八怪」中，繪畫功力和法度是最差的一個，但是，

《採菱圖》（局部）：存於上海博物館。畫中六位仕女駕扁舟採菱，沙渚用赭墨幾筆，遠山含黛、湖水如鏡，襯出菱葉濃淡相間。

他的繪畫品味和筆墨格調又是最高的一個。究其緣何如此，就不得不談到文人畫畫外之功對繪畫的作用了：金農不僅精通詩文、經史，還喜愛金石、鑑古、書法；他不僅擅長隸書，而且正楷、行書絕佳，這都是最終制約畫家成功與否的重要條件。金農就是用這些條件，彌補了繪畫法度上的不足。金農的畫，有更大的部分是「借題發揮」，他把古今名作用自己的筆致稍加變換，就成了自己的「創作」。如果沒有超凡的學識，無論如何是達不到的。

《墨竹圖》(局部)：金農常畫梅竹，他畫竹，一般不作竹葉朝下的「分字」、「个字」，而是多畫枝葉朝上的竹子，格調不凡。

字恭壽，一字恭懋，號癭瓢子，又號東海布衣，福建寧化人。他學畫從人物入手，其畫初法上官周，後又兼學山水、花鳥，筆意縱橫、氣勢不凡。為不使畫藝被上官周格制所限，於是苦思冥想，欲創新格。一次，他正行於街市，偶見唐代書法家懷素的草書真跡，其筆法圓轉靈動、變化莫測，頓時大悟，以懷素草書筆法作畫，氣象果然超群，自此悟通畫理。不久，他又覺悟到畫乃文之極也，於是苦讀經史、詩文，學識、修養日增，終於成為「詩畫名大江南

《漁翁漁婦圖》：藏於南京市博物館。畫一漁翁身背魚簍，笑容可掬地和漁婦商討價錢，漁翁以潑墨、草書筆法為之，線面互用，水墨淋漓。漁婦衣褶、輪廓率筆勾出，用筆活脫。

北」的大家。黃慎在「揚州八怪」中，是引書法為畫法最突出的一位，小寫意畫，他以行書筆法為之；大寫意風，他以草書筆法為之。而黃慎的寫意人物是真正意義上的寫意，他將「拖泥帶水」的墨法和靈動的草書筆法，直接用於人物身上，繪畫時「初視如草稿，寥寥數筆，形模難辨，及離丈餘視之，則精神骨力出」。黃慎的大寫意人物畫，為一直不景氣的人物畫發展注入了新鮮活力，使寫意人物和山水、花鳥並肩前進，揭開了人物畫新的篇章。

《鐵拐李圖》：畫中鐵拐李衣衫襤褸，狀如乞丐，然全圖筆酣墨飽、形神兼備。

鄭 燮 1693~1765

　　字克柔，號板橋，江蘇興化人。他應科舉而為康熙秀才、雍正舉人、乾隆進士。有一年，山東遭受災荒，於是他開倉放糧，賑濟災民，然而此舉卻得罪了那些貪官污吏，他們反誣陷板橋藉賑災舞弊，盛怒之下的鄭板橋決意辭官絕宦，他南歸揚州後，開始賣畫生涯。此時板橋的繪畫，在繼承前人蘭竹畫法的基礎上，已達到了爐火純青的地步，因他主張學畫要「十分學七要拋三」，所以很難看出他究竟師學何人，但從畫跡上看，仍有文同、鄭思肖、石濤筆意。

《墨竹圖》：藏於瀋陽故宮博物院。叢竹勁拔挺秀，竹葉密而不亂，在右上首竹枝間以「六分半書」題字，彌補了畫幅四面透氣、缺少張力的弱點。

鄭板橋素有詩、書、畫「三絕」之譽。他的書法在雜用篆、隸、行、楷的基礎上，形成風格獨特的所謂「六分半書」，書風怪奇不群。他畫蘭竹，用筆爽利峭拔、用墨活脫清新，整體筆墨磊落舒展，頗得清雅縱逸之氣。鄭板橋的幾筆蘭竹，所觸及的是文人畫法式核心領域，文人畫的筆墨語言，正好和蘭竹的自然形態相協調。竹幹如篆書、竹枝如行書、竹葉如楷隸；蘭葉如撇、蘭花如點；竹幹顯筆、竹葉顯墨，在一枝半葉中，構成了自足的筆墨天地。

《蘭竹石圖》：存於揚州市博物館。以濃墨畫蘭竹、淡墨寫山石，蘭竹以中鋒出之，岩石側筆勾勒，整體畫面秀色可人。

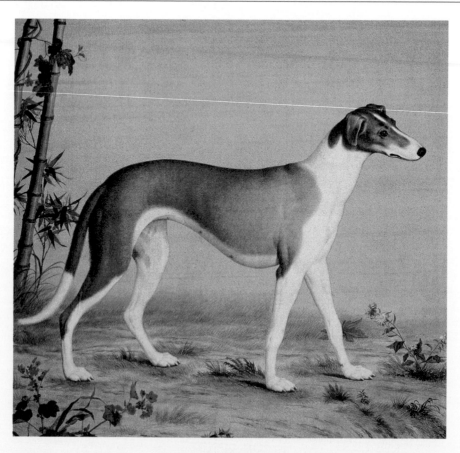

郎世寧 | 1688～1766

　　郎世寧原名Giuseppe Castiglione，年輕時受過較有系統、嚴格的繪畫技法訓練，曾為教堂畫過「聖像」之類的宗教繪畫。康熙五十四年（1715），郎世寧由歐洲天主教耶穌會葡萄牙傳道部派遣到中國，獲康熙皇帝召見，當時康熙雖不贊成郎世寧的傳教，卻因他有繪畫才能而將他當作藝術家，甚為禮遇，既而聘郎世寧為宮廷畫師，不給他傳教的機會。郎世寧還奉皇帝之命參與圓明園部分建築的設計工作，也和曾任工部侍郎的年希堯一起探討西洋焦點透視畫法，

《竹蔭良犬》：藏於瀋陽故宮博物院。圖中繪苦瓜纏繞翠竹，下立一良犬，氣宇軒昂，雙眸凝視前方，身長腰細、毛色銀灰，解剖合理，皮毛肌肉質感極強。

並由年希堯撰寫成《視學》一書，成為中國第一部介紹歐洲透視畫法的著作。郎世寧繪畫題材廣泛，山水、人物、花鳥、動物，無所不能，尤擅畫馬。他的繪畫以西洋畫為體、中國畫為用，採用西洋繪畫技法，參與中國工筆畫技法，注意透視、素描關係的表現，創造出了許多不失西畫之根本，而又有中國特色的新型繪畫。郎世寧以其卓絕才華，創立了新的畫風，同時受到中西雙方的肯定。

《聚瑞圖》：藏於臺北故宮博物院。畫中瓷器的質感、荷花的清新、荷葉的輕盈、穀穗的重量感，無不恰到好處地表現出來。

趙之謙 1829~1884

　　字益甫，號冷君，後改字叔，號悲庵、無悶等，浙江紹興人。十七歲師從沈霞西學習金石學，二十歲便能開館授徒，之後亦做過私塾教師，或以賣畫為生。趙之謙的繪畫尤得益於他的書法和篆刻。他的書法初學顏真卿，而後致力於北碑書體的研習，字體方整樸厚；篆、隸師學鄧石如，並臨寫金文石刻、碑板。他的篆刻對後世的影響不下於他的繪畫。趙之謙的繪畫以花卉為主，偶作山水、人物。他的寫意花卉師學非常廣泛，從明代的陳淳、徐渭，到清代的八

《富貴梅壽》：在古厚拙樸的筆墨中點綴上色澤明亮的花朵，使整體畫面看來古雅清新。

大山人，再到「揚州八怪」的李方膺、羅聘等，並且還常留意元人筆墨逸趣。雖然師學廣泛，但他以自己獨具的北碑書體貫穿諸家；因此，不論他學哪一家，都有自己的體貌。趙之謙將渾厚樸拙的北碑筆意用於寫意花卉，改變了「揚州八怪」用筆率粗浮飄的不良影響，使寫意畫在筆墨追求上進入一個新階段。另外，趙之謙大量地將工筆畫的色彩用於他的寫意畫中，在古厚拙樸的筆墨中點以色澤明麗的花朵，使畫面古雅清新，開大寫意濃豔色彩之先河。

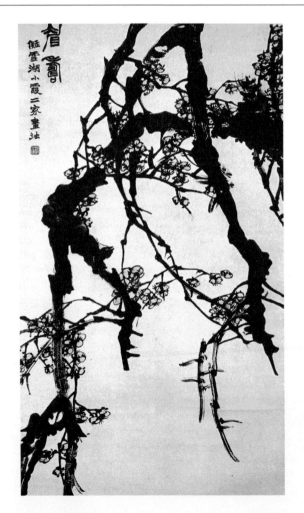

《梅壽圖》：梅枝分別從畫幅上首和右上側垂下，構成大的方形骨架，留出右下角最大的空白，和上首最密處形成對比。梅幹以方拙的北碑書風出之，正好和略呈方形的構圖布白形成巧妙呼應。

蒲　華 | 1832～1911

　　原名成，字作英，號種竹道人、胥山野史等，浙江嘉興人。蒲華的祖上編籍「墮民」，他們不得與平民通婚、不准應科舉、不能進入朝堂廟堂、不能為人師表，只能做一些低賤的雜役、苦力。蒲華幼年做過廟祝，被安排在廟中扶乩轉沙盤。由於長時間在沙中寫字，使得他在紙上寫字也有畫沙之感。蒲華中晚年後寓居上海以賣畫為生，並經常參加一些雅集活動，而許多「雅士」鄙其出身，不願與蒲華共席。這也許是蒲華畫名不高而被埋沒的原因之一。蒲華繪

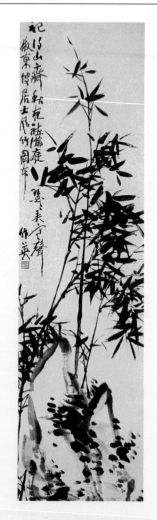

《墨竹圖》：蒲華筆下的竹參透理法，窮盡竹態萬種風情，而又了無痕跡。他的竹似乎不合真竹的物理情態，卻能把竹的內在氣度、君子之風，呈現於眾人面前。

畫初師同里周閑，後又師學陳淳、八大山人等諸家，山水、花鳥皆能，尤精畫竹，竹藝師承元代吳鎮筆法，兼收各代畫竹精華。蒲華用筆多以長鋒羊毫用力運筆，行筆徐緩、力透紙背；以中鋒為主，適當左右偏側，變其筆致，使用筆有所變化。筆墨以活潤為特色，潤中求蒼，一條筆道中，就有濃淡、乾濕、陰陽之變，意韻雋永。他用墨畫花、畫竹，更是墨花淋漓，幻化無窮。最難能處是整體畫面純任天然，似有不修邊幅之嫌，實乃其中真意具在。

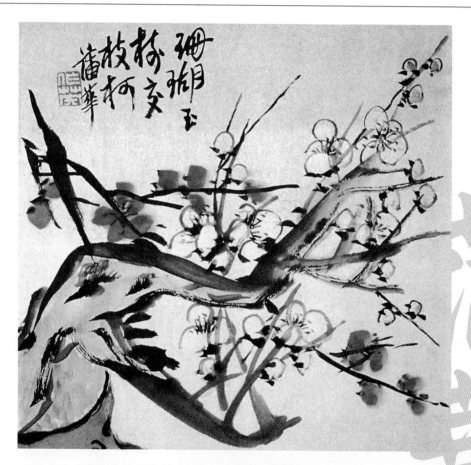

《梅花圖》：畫中梅幹有著蒲華用筆特色，在用筆中取得墨韻，而無渙散無力之病，花則墨花淋漓，變化無窮。

虛谷 | 1824～1896

　　本姓朱，名懷仁，安徽歙縣人，出家後改名虛白，字虛谷，號紫陽山民、
倦鶴。虛谷的繪畫題材較廣泛，人物、山水、花鳥無所不能，尤擅松鼠、金
魚、枇杷等。其師學甚廣，漸江、八大山人、華喦、惲壽平、金農對他都有所
影響，並鍾情於宋元繪畫的法度、逸趣，但對他影響最大的還是華喦畫風。虛
谷以長鋒羊毫，變華喦圓轉之筆為方折之筆，變提按行筆為頓拙行筆，變中側
行筆為偏側行筆，變溫潤筆墨為蒼枯筆墨，變造型的圓弧線為方折線，變華喦

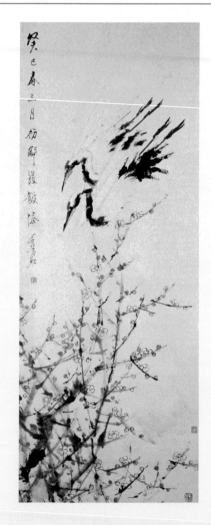

《梅鶴圖》：藏於北京故宮博
物院。圖中梅枝紛繁卻不雜
亂，在用筆縱橫挺健中，透出
梅幹的鐵骨盤折之氣。

求動為求靜，變華品求墨的變化為求筆的力度。由於是以長鋒偏側行筆，所出線條有蒼莽之氣和鋒芒森森的感覺，再加他多在大面積的灰色調中，著以少量濃豔之色，因而畫面冷逸脫俗，超出眾人之上。當時海上畫派的吳昌碩以古拙的石鼓文筆意入畫，來匡正畫壇媚弱之風；任伯年以純熟的法度來張「形神兼備」之目；而虛谷的畫風，則在格調上勝人一籌，將古代逸品一格，轉化成新時代的「新逸品」，為傳統文化向現代轉換，率先踏出了第一步。

《松樹圖》：藏於北京故宮博物院。以乾墨蒼筆磊落頓挫地寫出松幹，以中鋒勁利之筆寫出松針，把松樹偉岸、剛直的特徵生動地表現出來。

任伯年 | 1840～1896

　　任頤，字伯年，號小樓，浙江紹興人。父親任鶴聲原是民間肖像畫工，後
改做米商，因年景不佳，擔心兒子將來無技謀生，便傳與畫像之術，父親去世
後，任伯年飄零至上海在扇莊當學徒，常模仿其族叔任渭長之畫出售。一次偶
遇渭長後，隨之前往蘇州，從渭長弟阜長學習繪畫。任伯年繪畫以花鳥、人物
為主，偶作山水，也別有佳趣，他人物畫本承父授的肖像畫，師從任渭長和任
阜長兄弟後，上追明末陳老蓮及清代華嵒，並著意領略宋代人物畫沉鬱之氣。

《梅鶴圖》：圖中繪古梅盤曲，皮蒼枝峭，
人物面目清秀，衣紋以「釘頭鼠尾」之筆勁
峭而出，前立一鶴，回首凝望，頓增畫面神
采。

任伯年的花鳥畫始學「二任」，繼而追摹華喦、陳老蓮，法度已俱，又融胡公壽等諸家為一爐，獨出一格，最後又上溯宋人正宗，把自己所學各家牢牢統一在宋人法度這條線上，得以「青出於藍」，這一點我們透過任氏一生時常撫臨宋畫就可以看出。他用寫意畫法畫工筆畫，在他的畫中既有寫意的痛快淋漓，又有工筆畫的神形兼備，以自身聰明才智，重新整合了工筆畫，開創了寫意工筆畫風，成為中國近代畫壇的一朵奇葩，其影響之深遠自是不言可喻。

《芭蕉雙鵝圖》：藏於虛白齋劉作籌處。白鵝閉喙抬足，翩翩欲舞；黑鵝雙足踏地，張口似鳴，背景芭蕉畫得墨色淋漓。右側上首兩行題詩，如寶珠垂掛，畫面整體用筆鬆動瀟灑。

吳昌碩 | 1884~1927

初名俊卿,又名倉碩,號缶廬、老缶、大聾、苦鐵,浙江安吉鄣吳村人。他出生於書香世家,少時生活清苦,常以禿筆蘸清水練習書法。吳昌碩的畫有時真假難辨,因索畫者太多,為了應付需求,便命幾位弟子臨摹他的畫,然後親自題款。吳昌碩在上海時,與蒲華、任伯年、胡公壽、虛谷等相往還,畫風互有所取,特別是蒲華對吳昌碩影響最深,並且是對筆墨結構內部的影響,而任伯年對吳昌碩的影響是外部的形、色方面。吳昌碩擅寫石鼓文,風格獨具,

《草書遺意》:圖中的用筆,如舞龍蛇,絞轉變幻、氣象不凡,雖言草書但筆意實際上篆味十足。

雖然常在畫中寫師某某畫意，但由於他以篆籀之法用於繪畫，用筆特點太強，所以臨誰都不像，只取大意而已。這獨特書風，讓他一開始揮毫潑墨，就確立了自己終身畫風，只是畫隨人老而已。吳昌碩畫風大致有兩種，一種是以篆書中鋒筆意為之，一種以草書筆意為之。在著色上，他發展了趙之謙的濃豔之風，用更單純、更鮮豔的色彩來點寫花卉，使畫面有古雅、古豔之氣。吳昌碩的書法決定了他的繪畫本性，是著意以「篆籀」之法用於繪畫的集大成者。

《桃花》：吳昌碩在著色上延續了趙之謙的濃豔風格，用更單純、更鮮豔的色彩來點寫花卉，使畫面有古雅、古豔之氣。

陳師曾 | 1876～1923

　　名衡恪，字師曾，號槐堂、朽道人、染倉室、安陽石室等，江西修水人，出身官宦之家，六歲開始學畫，1902年，偕弟陳寅恪東渡日本留學，1910年回國後，常到上海吳昌碩處請教。陳師曾繪畫，山水、花鳥、人物，無所不能，他的山水畫，初學龔賢，又融合沈周、石濤、黃公望、倪雲林諸家，強調用筆多於用墨，全用篆籀之筆勾山勒樹，即使是皴擦也盡量以中鋒為之，不用偏側之筆。陳師曾的寫意花卉，師學吳昌碩，而又上溯徐渭、陳淳、「揚州八

《溪流浣衣》：繪一村婦河邊洗衣，一頑童正在垂釣，後面船上漁夫汲水，柳蔭下畫一農家小院。這是傳統文人畫中所不曾有的，也是他重新振興文人畫的探索。

怪」，用筆勁利、用墨活脫、用色古雅。陳師曾一直宣導振興文人畫，他多次勸齊白石開創新風格，齊白石信其所言，力排萬難、堅持「變法」。1922年，陳師曾去日本時，把齊白石的畫帶去展出，結果使齊白石一舉成名，轟動海外。在理論方面，他提出文人畫「四要素」：第一人品，第二學問，第三才情，第四思想，指出了文人畫家應具備的素質。陳師曾不僅以自己的藝術探索來證明文人畫的存在價值，而且在理論上也有所建樹，這是非常難得的。

《牽牛花》：此圖已完全是市井人家中的情調，兩盆牽牛為襯托花葉，而用西法加深花盆墨色，使葉與盆拉開了空間。

高劍父 | 1879～1951

　　原名崙，廣東番禺人。少年時曾在族叔的藥店中當學徒，因族叔能醫善畫，使高劍父從小就對繪畫產生了濃厚的興趣。十四歲時隨嶺南著名畫家居廉學畫，畫藝大進。十七歲時入澳門格致書院，從法國傳教士麥拉學習素描。返回廣州後，認識了日本畫家山本梅崖，接觸到日本繪畫。為了深入學習西方藝術，高劍父東渡日本，以求深造。他擅畫山水、花鳥，偶作人物、動物，也別有機趣。畫風則兼收中西之長，並著重師學日本現代水墨畫大師竹內棲鳳的畫

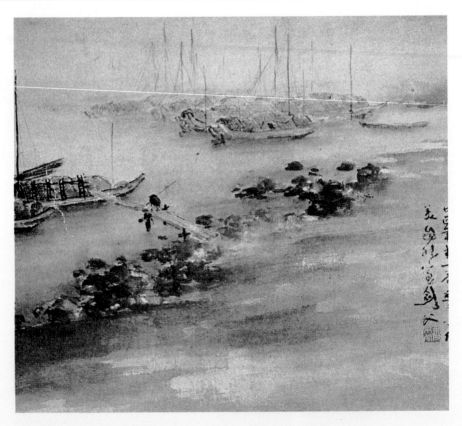

《漁港雨意》：以大筆將沙灘急掃而出，人物、舟橋用精謹之筆勾勒，和沙灘形成了對比；江邊石塊線面互用，平衡了對比關係。畫面將遠近、虛實變化，融合在淡墨灰調中，營造了寒雨淒迷的意境。

法，將中國畫中淋漓滲化的用墨效果，和西方繪畫的造型方法、著色方法相結合。他在中國繪畫的筆墨觀念和西方繪畫的形色觀念之間，找到了新的結合點。這不僅是繪畫上的，實際上也是中西方文化、觀念、思潮、精神層面相結合的體現，和當時辛亥革命形勢息息相關。可以說，高劍父是將辛亥革命的精神引進了繪畫領域。以高劍父為首的「嶺南畫派」，對後世的真正作用和影響，不在形跡，而在於面對西方藝術時，勇於創新的精神。

《秋燈圖》：以細緻的用筆畫一姿儀俏俊的螞蚱，翅膀一筆寫出，質感極強；觸鬚細勁而有彈性，紗燈用板刷蘸墨色，縱橫幾筆，就把燈紗的質地刻劃而出。

名質，字樸存，號予向、大千、虹叟、黃山山中人，祖籍安徽歙縣潭渡村，出生於浙江金華。五歲便開始讀書，六歲就臨摹畫稿，並兼習篆刻，他的繪畫，多學黃山、新安諸家。「新安畫派」畫家筆墨感情充沛，用筆多強調碑刻金石之氣，與當時纖弱柔靡的畫風有別，此一筆墨特色，為黃賓虹的繪畫打下了良好的基礎。這一時期，他非常著意於用筆的力度，強調用筆多於用墨，墨韻大多也都在用筆中取得，畫面墨色虛淡，也就是所謂「白賓虹」畫風。其

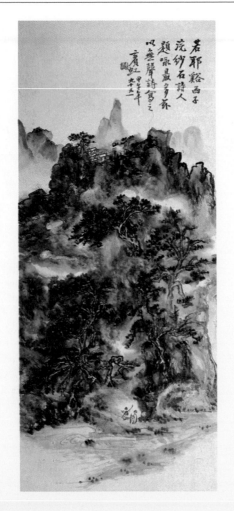

《山水畫》：山的陰陽交割、山川的溫潤厚重、萬木的蔥蘢生機、雨後的濕潤、雲霧的蒸騰，都在黃賓虹筆下逐一呈現。

實，黃賓虹對董其昌、「四王」的繪畫本意是心領神會的，只是他不僅能「入禪」，而且還善於「出禪」。他後來融會北宋、五代諸家，又吸收高克恭、石谿、龔賢之精華，形成了「黑賓虹」畫風，完成了他「出禪」之舉——用回歸本意的一點、一畫，努力地發掘出自然的真實奧義，將筆墨和自然融合在一起。近年來，黃賓虹的知名度愈來愈高，這說明人們在逐漸地加深對他的認識，相信隨著時間的推移，黃賓虹的藝術更將被世人所理解。

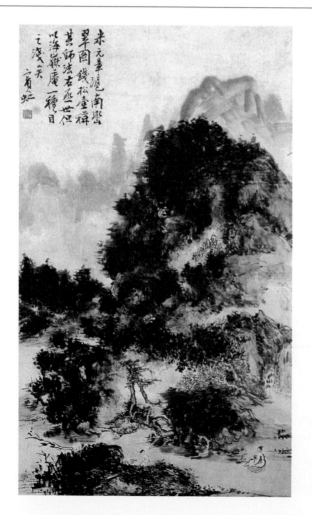

《山水畫》：黃賓虹把筆墨的「渾厚華滋」，轉化成「山川渾厚、草木華滋」；將乾筆、潤筆，轉化成「乾裂秋風、潤含春雨」。光看畫、不看真山，很難真正理解黃賓虹山水的真諦。

潘天壽 1898～1971

原名天授，字大頤，號壽者、雷婆頭峰壽者等，浙江省寧海縣人。入浙江第一師範就讀期間，得識經亨頤、李叔同等諸多學者，在人生品格、治學態度諸方面受其影響彌深。潘天壽的繪畫師學甚廣，對兩宋、元代、明代、清代等諸家皆有所悟。他取沈周、石谿之蒼辣，變石濤筆墨恣縱為井然、變八大山人圓轉為方折、變吳昌碩樸厚為骨力，著意追求「強其骨」、「一味霸悍」的陽剛之美，為求其骨力、雄拔，他用墨也求用筆之法，是墨從筆出、墨中藏筆。

《映日》：以三角形平面分割為主調，右邊空白不著一物，左邊墨荷穿插繁複，使畫面疏中有密、密中有疏，節奏感極強。

為了避免過分的劍拔弩張，潘天壽在畫中大量地運用了各種「點法」，弱化了「橫衝直撞」的線條，他不僅以深厚的傳統功力，開創了雄渾奇崛、蒼古老辣、生澀險絕的畫風，而且還對傳統繪畫的章法構圖進行了梳理，為中國畫章法經營提供了原理上的依據。潘天壽在繪畫中有意強調了秩序、力量、穩定、直線等現代藝術成分，但這些成分卻是從中國傳統繪畫體系內而來，從中我們也可以看出，潘天壽所走的變革中國畫之路，是和其他人有所區別的。

《梅月圖》：畫面以S型構圖，繪一樹梅花從畫中衝出又折回，折回梅幹無所支撐，有下折之感，左上角一輪圓月四周以墨塗出雲氣，將梅枝拉起，使奇險的構圖「化險為夷」。

名璜,小名阿芝,字萍生,號白石、白石翁、借山翁、杏子塢老民、星塘老屋後人等,湖南湘潭人。幼時體弱多病,無力務農,便學了木匠。某日在為顧主雕花時,無意間看到一部五彩套印的《芥子園畫譜》,便將其借回,一幅一幅逐頁臨摹,這無疑對他產生非常重要的啟蒙作用。齊白石先後拜胡沁園學畫花鳥草蟲、譚溥學山水,之後又拜湘潭王湘綺為師。1919年,齊白石為避鄉亂,來到北京「以賣畫刻印自活」,因其畫風不合時流,常遭人冷眼。就在這

《荔枝圖》:齊白石的畫非常強調在「飛白」中取氣、在「破墨」中取韻。圖中花葉以濕墨點垛,再以乾濃墨勾葉筋,墨色鮮活淋漓。

時，陳師曾鼓勵他「變法」。齊白石信然，便開始了他「刪去臨摹手一雙」的「衰年變法」。齊白石的「衰年變法」是從裡到外、從筆墨語言到表現題材的整體「變法」，他的繪畫特色是一「飛白」、二「破墨」、三題材。他用率直樸素的筆墨，表現著樸素的農村題材，將文人畫情趣引向農村的廣闊天地，經過十餘年的不懈努力，終於在文人畫和民間藝術中間找到了契合點，使他的繪畫在「衰年變法」中煥發了青春活力。

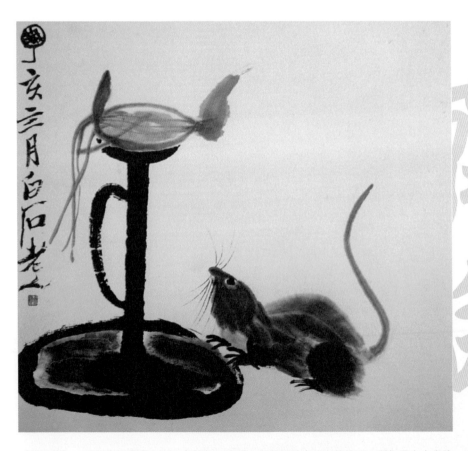

《燈鼠圖》：題材廣泛是齊白石一大特色，油燈、老鼠都曾出現在他筆下，開拓了文人畫的新內容。

廣東梅縣人。祖父是雕刻石匠，父親是民間畫師。林風眠自小就喜詩善畫，六歲即入私塾，1918年到法國留學，先後入法國第戎美術學院、巴黎高等美術學校，並在柯爾蒙畫室研習繪畫。由於去法國前，林風眠僅初涉「嶺南畫派」畫風，中國傳統教育對他薰染不深，反倒是馬諦斯、莫迪里亞尼等西方畫家對他的影響較大。在法期間，林風眠結識了蔡元培，深受其「以美育代宗教」的感召。林風眠融合中西繪畫，主要不是技法上，而是以觀念和精神統領

《端坐的女人》：兩邊塗有對稱的黑邊框，為平中求奇；而將右邊畫七條橫線，左邊畫一細頸瓶，瓶的弧線和右邊直線形成對比，和佳人弧線形成呼應。

技法。他選擇中國藝術的範圍，不是傳統文人畫，而是漢畫磚、漢畫石，宋代瓷器上的瓷繪，以及民間的藝術，這實際上是中國藝術最廣泛的基礎，也最能代表中國藝術最深層的東西。他的畫風樣式多變，呈現出畫家對繪畫的探索經驗與藝術精神。他的畫作多方構圖、畫得較滿，並有背景烘托氣勢，用筆流動飛快，力量感很強，講究形式上的意匠，畫中隱藏著淡淡的寂寞和傷感。林風眠在長期的藝術探索中，開創了繪畫的新門類，深深地影響著許多畫家。

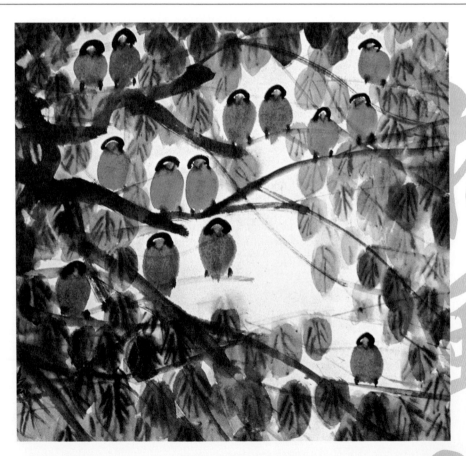

以勁利之筆迅速勾出舞動的樹枝，另有一群小鳥在樹枝間參差錯落，猶如「五線譜」上的音符，勾出了畫中的旋律、奏響了清晨的音樂。

徐悲鴻 | 1895～1953

　　江蘇宜興人，九歲開始隨父學畫，十七歲時，家道日窘，為全家生計，他除擔任學校圖畫教師外，還到上海等地賣畫營生。1915年，徐悲鴻赴滬，一邊刻苦作畫，一邊學習法文。他曾畫了一匹奔馬，寄給審美書館館長高劍父，受到高氏兄弟一致讚賞，並資助徐悲鴻入震旦大學法文系半工半讀。其後赴日本學習美術，1919年再度赴法國巴黎美術學校，師從達仰學習素描，並赴歐洲各地觀摹繪畫名作。徐悲鴻不僅擅畫油畫、素描，而且國畫人物、山水、花鳥、

《墨豬》：徐悲鴻除擅畫馬，其他動物也畫得生動別緻，如此圖以濃墨先將主要特徵勾出，然後闊筆幾抹，就把豬的憨肥之態表現無遺。

動物無所不能，堪稱畫壇全才。他的素描往往在受光部強調用線、背光部強調用面，具有中國畫白描的韻致，變化非常微妙。油畫則繼承歐洲古典油畫特色，吸收印象主義繪畫的光與色，又融合中國畫的精華。徐悲鴻在美術理論方面，也有許多精闢的見解，他提倡寫實主義畫風，但還沒來得及將技法的寫實主義延伸至題材的寫實主義，就離開了人世。徐悲鴻還非常注意發掘美術人才，為中國美術教育建立了基礎框架，對中國近代美術的貢獻十分巨大。

《灕江春雨》：以濃墨先將樹木點出，淡墨簡略勾出房屋，大筆抹出遠山，趁濕又補點一些煙樹倒影，整幅畫面水墨淋漓、氣韻酣暢。

張大千 | 1899～1983

　　名權，後改名爰，號大千，四川內江縣人。張大千九歲開始習畫，十九歲與仲兄張澤留學日本，學習繪畫與染織。返回上海後從師於李瑞清，並結識吳昌碩、黃賓虹、王震等人。1940年他曾赴敦煌臨摹古代繪畫，深受古代藝術薰染， 1956年赴法國時與畢卡索會晤，促使他開始探索革新之路。張大千的繪畫師學很廣，尤其對石濤、八大山人用心頗多，以致所臨作品和以其筆意所寫的作品，達到了亂真的地步。張大千的繪畫在六十歲以前，主要以傳統畫法為

《神木圖》：高山用筆勾出脈絡，然後以大片水墨潑出，再用筆收拾出山的皴紋，使其和潑墨部分巧妙結合，形成線面、乾濕、黑白對比，增加了形式上的關聯。

主，六十歲前後開始探索潑墨山水的畫法。有學者認為張大千的「潑墨潑彩」法是受美國抽象表現主義畫家卜洛克「潑油彩」畫法影響，但實際上，我們可以認為張大千的「潑墨法」是中國水墨畫自律發展的結果。水墨畫所追求的水墨淋漓、水墨相輝的效果，就是「潑墨法」的前奏。如果說西方藝術對張大千有所影響的話，那也是在創新觀念上的啟發。張大千的潑墨繪畫，使他有資格步入大師的行列，對當代水墨畫的創新也有著重要的啟示作用。

《仕女圖》：張大千的人物畫在中國傳統技法中融入了敦煌壁畫及日本畫風，畫面用筆流暢、用色瑰麗，略有大唐風韻。

石魯 1919～1982

　　原名馮亞珩，因慕石濤、魯迅之品格，故以石魯為號。自幼愛好美術，1934年入成都東方美術專科學校國畫系，專門研習石濤、八大山人、揚州畫派、吳昌碩諸家，1955～1956年赴印度、埃及旅行寫生。石魯早期繪畫創作以版畫為主，兼作年畫、連環畫，1950年開始借鑑西方畫法進行國畫創作，這個時期的作品，雖然表達了石魯對現實生活的真實感受，但由於過分追求形色、明暗、體量效果，忽略了中國畫筆墨因素，實際上是在用國畫工具畫素描。他

《赤岩映碧流》：以朱砂、水墨「拖泥帶水」直接揮灑而成，渾淪中有其筆，劈斫中有其骨，突破了傳統國畫的程序性。

在赴印度、埃及寫生，比較各國藝術的差異性後終有所悟，體會出國畫筆墨語言的重要性，在作品中加強了筆墨因素，減弱了明暗體量，使西畫技法配合於國畫技法，終於開創出繪畫性很強，而又不失中國特點的「長安畫派」畫風。文革期間的動亂，使石魯在大劫中獲得大悟，梅、蘭、松、竹、荷、華山成為他藉物詠懷的主題，在傳統題材中寓以人生品格新境界。以石魯為首的長安畫派，對中國畫的發展方向有著引導作用，直接而廣泛地影響中國畫壇。

《轉戰陝北》：此圖色墨交融，取景構圖也以鏡頭取像式來完成，突破了傳統「三段式」章法，在觀物視角上已是現代的眼光。

蔣兆和 | 1904～1986

四川瀘州人，出身於書香門第，他是蔣氏家族單傳獨苗，甚得家人寵愛。
不料三歲時突然因病驚厥，數日未醒，家人準備好了棺材，就在行將出喪時，
蔣兆和卻甦醒過來，也許是這個緣故，他有了個新名——兆和，從此他一直沿
用此名。蔣兆和自幼喜愛繪畫，十六歲時為了謀生到上海，以畫肖像和畫廣告
為生，業餘自修素描、油畫。這期間，他結識了徐悲鴻，深受其以寫實主義改
良中國畫之主張影響，畫中大多表現社會下層勞動者和顛沛流離者的生活，為

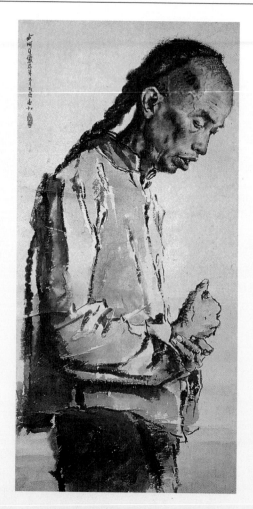

《阿Q畫像》：這是蔣兆和前期的代表
作，畫面用筆較輕靈，用墨也很瀟灑輕
鬆，注意留出空白和飛白，使筆墨之間節
節有呼吸，既吸收了西方藝術特點，又保
持了中國的民族特色。

他們的不平、不幸而呼號。蔣兆和的人物畫，筆墨已具兩種功用：用線既可體現輪廓，又可體現運筆；用墨既可表明暗，又可表墨韻。筆墨、形體、明暗相互融合，可以這裡畫一筆、那裡抹一下，最後形成一個完整的形象，不必嚴格按著先勾輪廓線後再塗墨塗色的傳統方法來作畫，避免了筆與墨兩層皮的缺點。蔣兆和的繪畫以五〇年代為界分為前後兩個階段，從藝術角度來看，五〇年代以前的作品，較後一階段高出一籌。

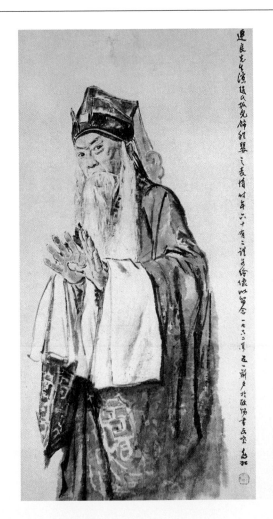

《京劇演員馬連良》：蔣兆和後期仍不乏精采之作，此圖無論是在表情的生動性，還是造型的準確性、刻畫的細膩性、色墨的豐富性，都有很高的藝術水準。

 # 傅抱石 | 1904～1965

　　原名瑞麟，江西新餘人，少年時便酷愛書畫、篆刻，經常出入裱畫店，觀賞書畫名跡，廣泛師學元、明、清諸家，尤其醉心於石濤畫風和繪畫理論，因號「抱石齋主人」。1933年得徐悲鴻之助赴日本留學，攻讀東方美術史及工藝、雕刻；1960年率團展開長程寫生考察，創作了許多山水佳作。他的繪畫，形成於蘊含古今、融貫中西風格之中。石濤的山水，雖然筆墨放縱，但畫中山石樹木的結構還是很完整，可是傅抱石卻把這一切都給砸碎了，他的皴法是如

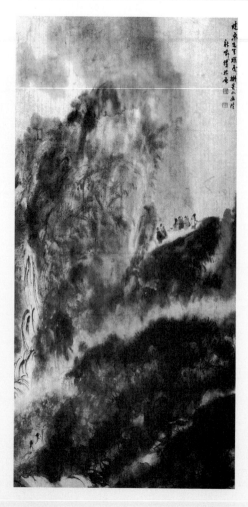

《仿苦瓜山水》：此圖屬用筆狂放而明暗隱於筆墨中的典型，結構與層次關係十分明確。

同亂麻的「抱石皴」，他的樹法是粉碎的「破筆點」，在貌似凌亂中，山川草木的結構層次井然有序。實際上，他是吸收了日本竹內棲鳳的彩墨畫和日本水彩畫的成分，去掉光影保留明暗，去掉色彩保留黑白，在此作法下，他用明暗調子將那些「碎筆」融合在物象結構中，畫面越放縱，其中的明暗關係越準確，只是這些明暗關係被筆墨遮蓋了而已。可以說，傅抱石以深厚的傳統底蘊，融合技法和感情，開創了不尚拘謹、不事華飾、筆簡意遠的山水畫風。

《瀟瀟暮雨》：山石邊緣用筆緊而重，裡面鬆而淡，山體結構上實下虛、上濃下淡的山體層層推遠，毫無黏渾之感。

李可染 1907~

　　江蘇徐州人，幼時從同鄉畫家錢食芝學畫，1923年考入上海美專，1929年進杭州國立藝術學院研究部專攻油畫。在學習和吸收方面，李可染非常強調「變革」，中西方繪畫都有接觸，深知「藝貴創新」的真諦，他的山水畫在抓住「筆墨」基礎上，將西方藝術的體量關係引入畫面，頗具現代氣息。李可染的筆墨沉著厚重，局部濃淡變化不大，追求整體的對比；筆墨痕跡盡量融入畫中，渾化無形。在筆墨運用上，李可染是能「點」即「點」、可「染」則

《萬山紅遍》：以帶「金石意味」的線勾畫物象，畫裡洋溢著厚、密、重、滿的主調，多次的積墨使山水樹木渾然一氣。

「染」，在點染中融會中西，氣勢逼人。在空間透視上，李可染強調相對的「客觀空間」，他把「焦點透視」裡的「定點」和「滅點」去掉，把近景和遠景弱化，只取中景，這樣可以保持最大的平面性和筆墨發揮的自由性。為此，他還把畫面近景中的橋和房屋也處理成平面。在時代變革的潮流中，李可染順應了時代，創造出具有新境界的優秀作品。而透過對「南陸（儼少）北李（可染）」的比較，可以看出「繼承」和「變革」都有成功的可能。

《春雨江南》：全圖可謂筆墨渾厚凝重、局部濃淡變化不大，筆墨痕跡渾化無形。

陸儼少 | 1909～

　　上海市嘉定人。面對歐風東漸的時代，陸儼少仍是「以不變應萬變」，以傳統為根基來創作。他的山水畫以傳統的皴擦點染為之，每個環節又都有新的氣象和新的形態。筆墨方面，墨色明快淋漓、筆端極富變化，用筆絞轉反側、提按有序，他還大量運用潑墨，有痛快淋漓之感。在空間透視上，陸儼少選擇的布景方式，依然是傳統的「散點透視」。「散點透視」和西方的「焦點透視」相比，更適用於繪畫，但這種方法也有局限，就是濃淡反覆運用，會使畫

《新安雲起圖》：陸儼少的畫，能「潑」即「潑」，可「勾」則「勾」，正如此畫大量運用潑墨，有痛快淋漓之感。

面紛亂不整，因而陸儼少用一種主觀的「符號對比」方法解決了這個問題。在他的作品中，往往是一層細筆水紋、一層粗筆山石；一層雙勾樹木、一層白描的雲，在其中還運用各種樹法、皴法，層層相襯，將畫面空間擴展至最大化。陸儼少筆下空間透視的運用比任何一個畫家都自由，空間推展也比任何一個時代都深遠。他所採取的「二維半」半浮雕空間關係，既保持了質感、量感、空間感，也能在相對的平面上發揮筆墨效果，這也是他融合中西的成功之處。

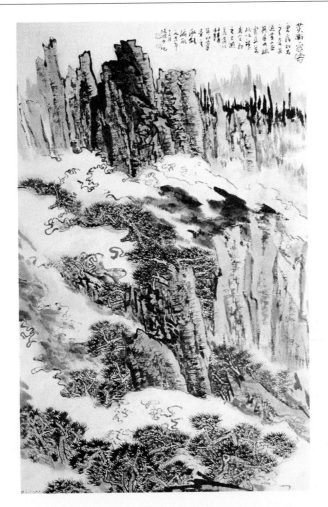

《黃澥雲濤》：一層粗筆山石、一層雙勾樹木、一層白描的雲，陸儼少運用了各種技法，將畫面空間擴展至最大。

國家圖書館出版品預行編目資料

盡情瀏覽100位中國畫家及其作品=100 famous Chinese painters ／ 許汝紘暨編輯企畫小組 作
初版—臺北市：佳赫文化行銷，2010.05
面；　公分 — (What's art ; 7)
ISBN: 978-986-6271-11-3 （平裝）
1. 畫家2.傳記
940.98　　　　　　　　99007367

What's Art 007
盡情瀏覽100位中國畫家及其作品

作　　　者：許汝紘暨編輯小組
總　編　輯：許汝紘
副總編輯：楊文玄
美　　編：楊詠棠
特約編輯：余素維
特約美編：張巧瑜
行銷企劃：吳京霖
發　　行：楊伯江、許麗雪
出　　版：佳赫文化行銷有限公司
地　　址：台北市大安區忠孝東路四段341號11樓之三
電　　話：（02）2740-3939
傳　　真：（02）2777-1413
www.wretch.cc/ blog/ cultuspeak
http://www. cultuspeak.com.tw
E-Mail：cultuspeak@cultuspeak.com.tw
劃撥帳號：50040687 信實文化行銷有限公司

印　　刷：漢藝有限公司
地　　址：台北縣中和市中山路二段 317 號 4 樓
電　　話：（02）2247-7654

圖書總經銷：時報文化出版企業股份有限公司
中和市連城路 134 巷 16 號
電　　話：（02）2306-6842